U0082794

妖怪絮語

知岸

目錄

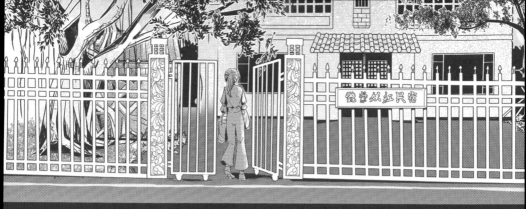

艷紫妖紅民宿

位於北投的一間民宿
被外界稱為「妖怪民宿」

妖語

由妖鬼組成的大型地下組織
以維繫人鬼兩界共存與平衡為宗旨

沐春冬

「艷紫妖紅民宿」的老闆
熱愛妖怪傳說
會在民宿接受平息靈異案件的委託

沈緗琳

「艷紫妖紅民宿」的員工
「妖語」的書記官
副業小說家

佘少卿

與沐春冬為好友
主要負責民宿所接的靈異案件
「妖語」的首領

星辰灑落之時（上）

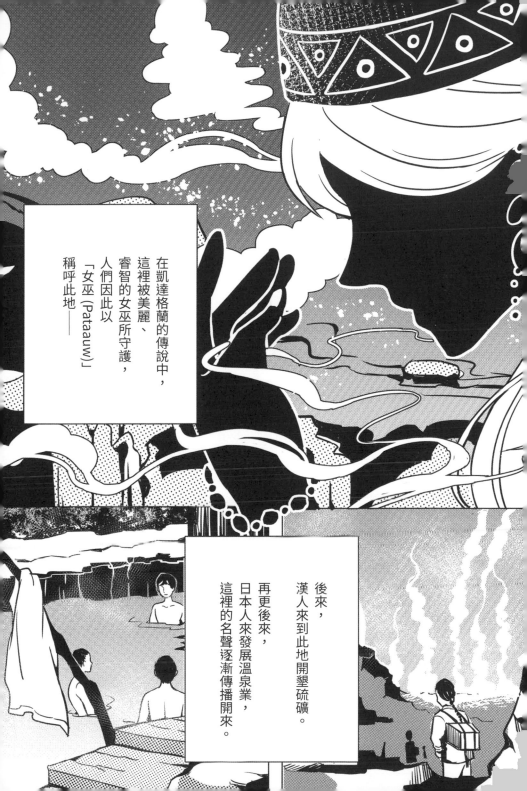

在凱達格蘭的傳說中，這裡被美麗、睿智的女巫所守護，人們因此以「女巫（Pataauw）」稱呼此地——

後來，漢人來到此地開墾硫礦。

再更後來，日本人來來發展溫泉業，這裡的名聲逐漸傳播開來。

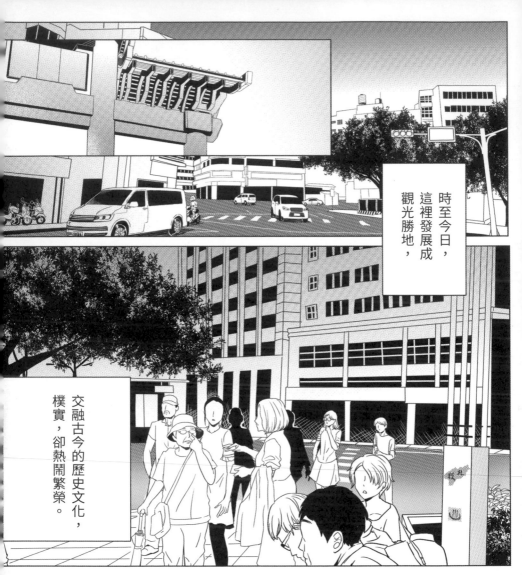

時至今日，這裡發展成觀光勝地，

交融古今的歷史文化，樸實，卻熱鬧繁榮。

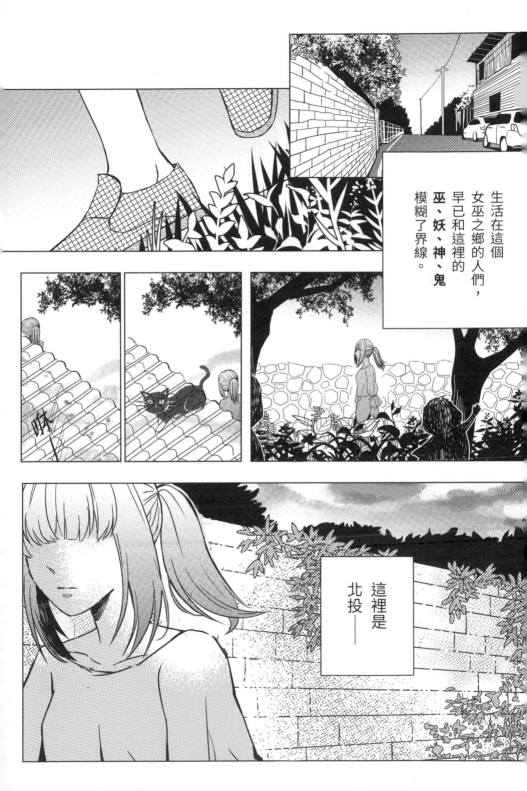

生活在這個
女巫之鄉的人們，
早已和這裡的
巫、妖、神、鬼
模糊了界線。

這裡是
北投——

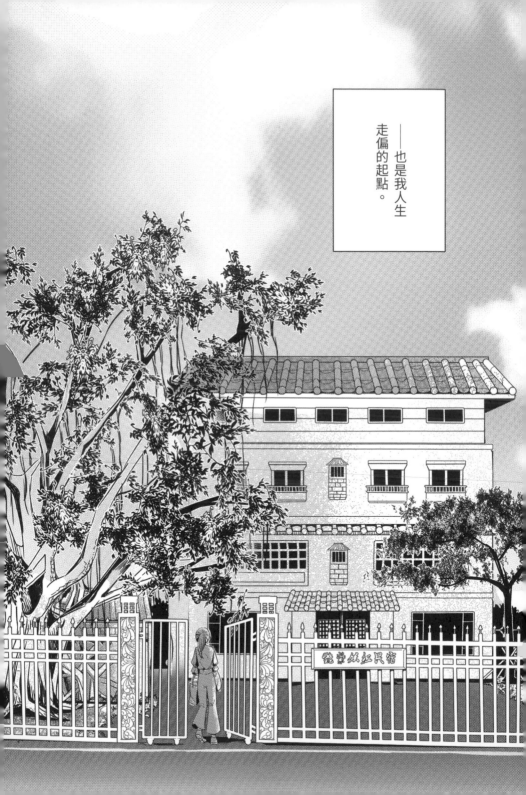

——也是我人生
走偏的起點。

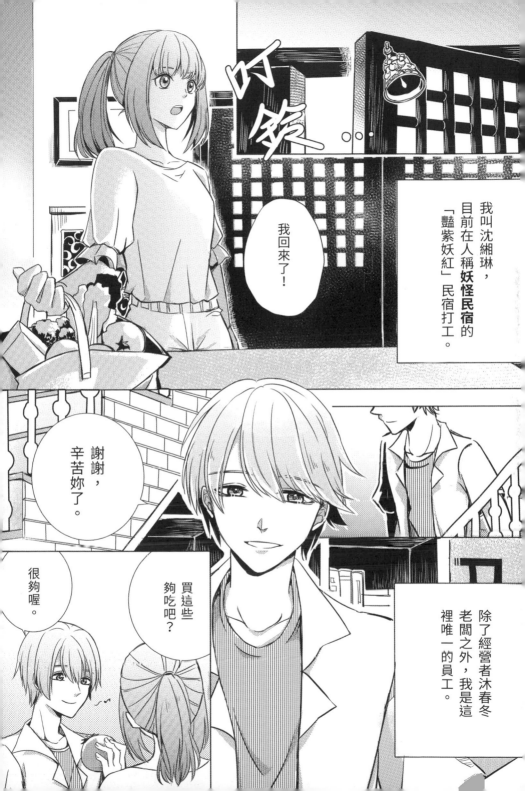

叮鈴

我回來了！

我叫沈緗琳，目前在人稱**妖怪民宿**的「豔紫妖紅」民宿打工。

謝謝，辛苦妳了。

買這些夠吃吧？

很夠喔。

除了經營者沐春冬老闆之外，我是這裡唯一的員工。

今天是一人包棟，還是自己人，跟放假沒兩樣。

那一位還真是……每次來都這樣。

反正他自己出錢呀！我們能偷個閒也不錯。

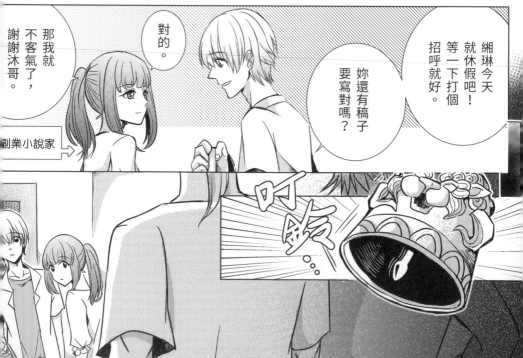

緗琳今天就休假吧！等一下打個招呼就好。

妳還有稿子要寫對嗎？

對的。

那我就不客氣了，謝謝沐哥。

副業小說家 →

叮鈴...

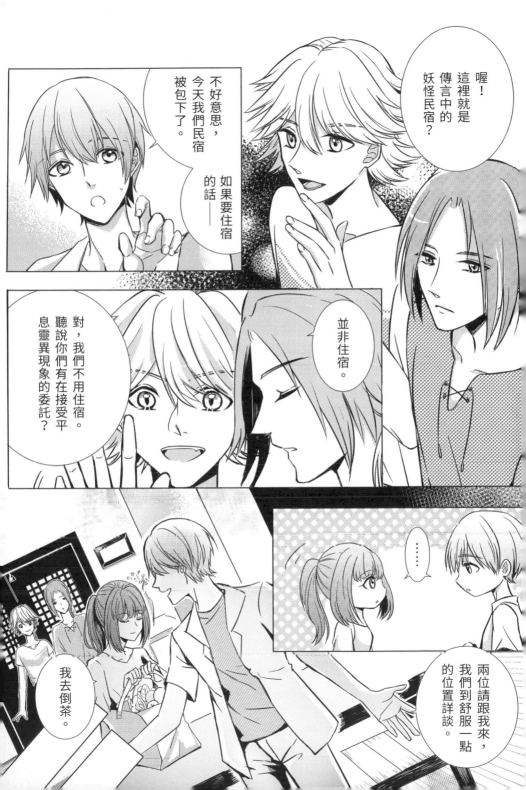

喔！這裡就是傳言中的妖怪民宿？

並非住宿。

不好意思，今天我們民宿被包下了。如果要住宿的話——

對，我們不用住宿。聽說你們有在接受平息靈異現象的委託？

……

兩位請跟我來，我們到舒服一點的位置詳談。

我去倒茶。

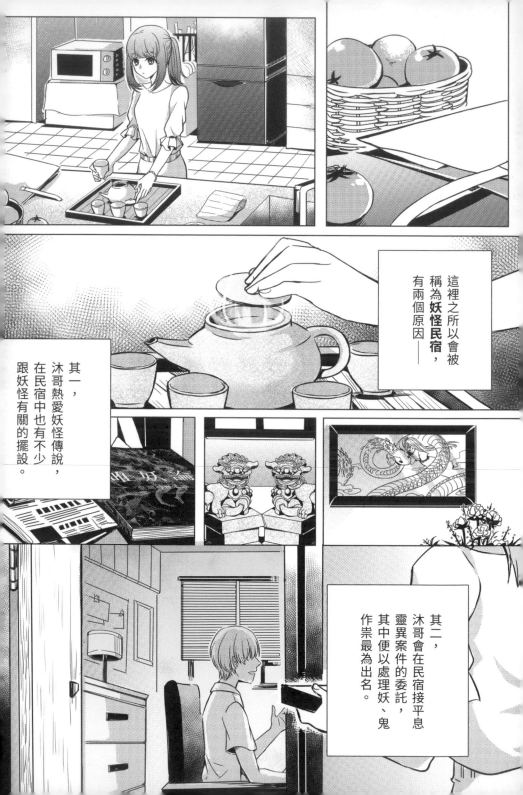

這裡之所以會被稱為**妖怪民宿**，有兩個原因——

其一，沐哥熱愛妖怪傳說，在民宿中也有不少跟妖怪有關的擺設。

其二，沐哥會在民宿接平息靈異案件的委託，其中便以處理妖、鬼作祟最為出名。

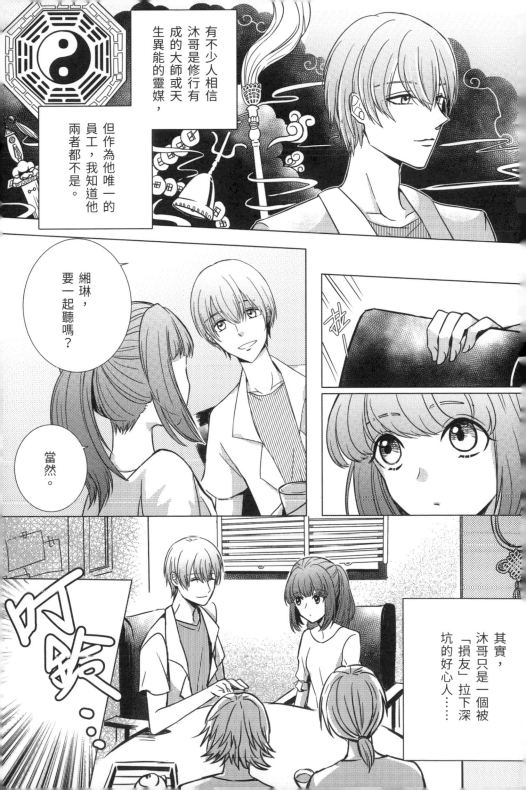

有不少人相信沐哥是修行有成的大師或天生異能的靈媒，但作為他唯一的員工，我知道他兩者都不是。

綑琳，要一起聽嗎？

當然。

叮鈴……

其實，沐哥只是一個被「損友」拉下深坑的好心人……

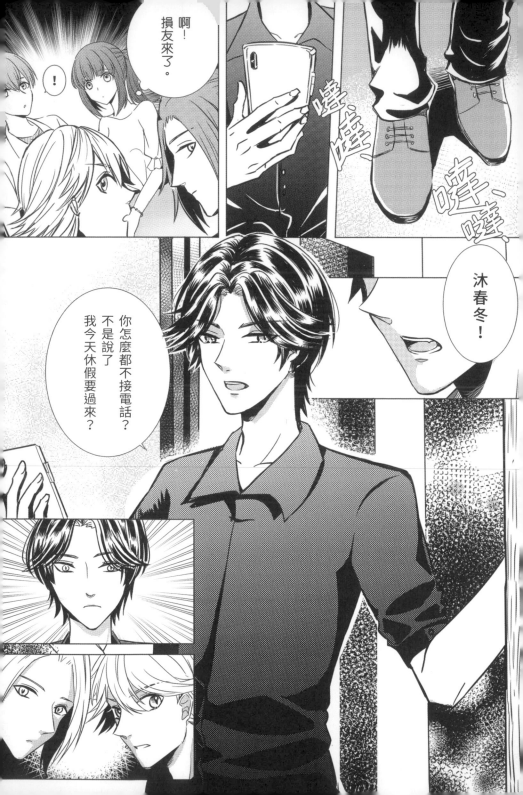

他叫佘少卿,
是我朋友。
委託案他通常
也會一起幫忙。

剛才
失禮了。

你好,
我叫溫白,
這位是我
哥哥溫青。

你們好。
案子談
到哪了?

少卿,這兩位是委
託案的客人。既然
剛好來了就一起談。

才剛開始。
佘先生是否知
道地熱谷已經休園
將近兩週了嗎?

嗯。
聽說是在整修
當中,對嗎?

原先我
也以為。

但他們兩兄弟
好像在那附近
撞見了什麼。

起身

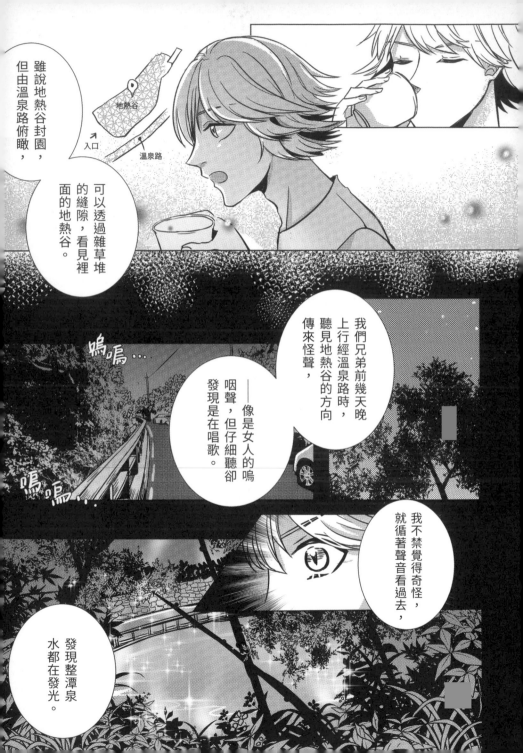

雖說地熱谷封園，但由溫泉路俯瞰，可以透過雜草堆的縫隙，看見裡面的地熱谷。

地熱谷

入口→

溫泉路

我們兄弟前幾天晚上行經溫泉路時，聽見地熱谷的方向傳來怪聲，

嗚嗚……

——像是女人的嗚咽聲，但仔細聽卻發現是在唱歌。

嗚嗚……

我不禁覺得奇怪，就循著聲音看過去，

發現整潭泉水都在發光。

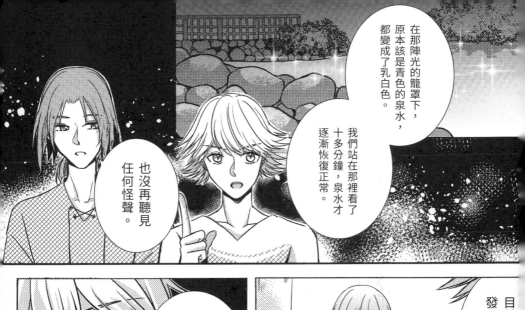

在那陣光的籠罩下，原本該是青色的泉水，都變成了乳白色。

我們站在那裡看了十多分鐘，泉水才逐漸恢復正常。

也沒再聽見任何怪聲。

委託內容是希望我們平息這些異象嗎？

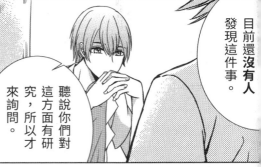

目前還沒有人發現這件事。

聽說你們對這方面有研究，所以才來詢問。

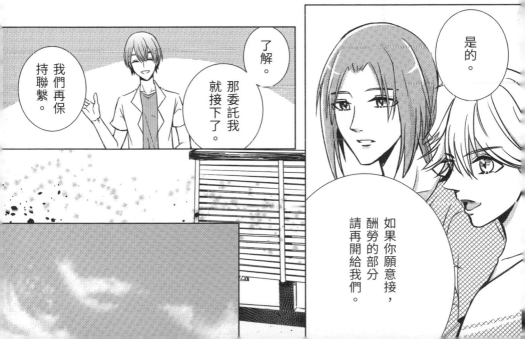

了解。

那委託我就接下了。

我們再保持聯繫。

是的。

如果你願意接，酬勞的部分請再開給我們。

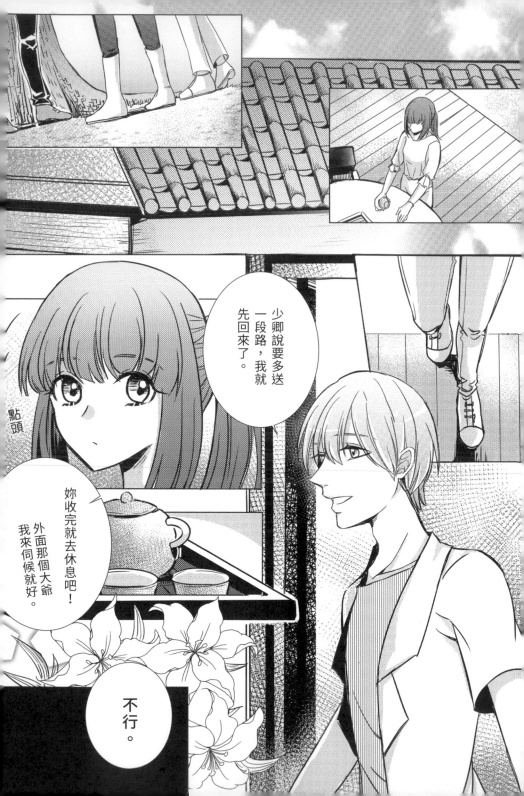

少卿說要多送一段路,我就先回來了。

妳收完就去休息吧!外面那個大爺我來伺候就好。

點頭

不行。

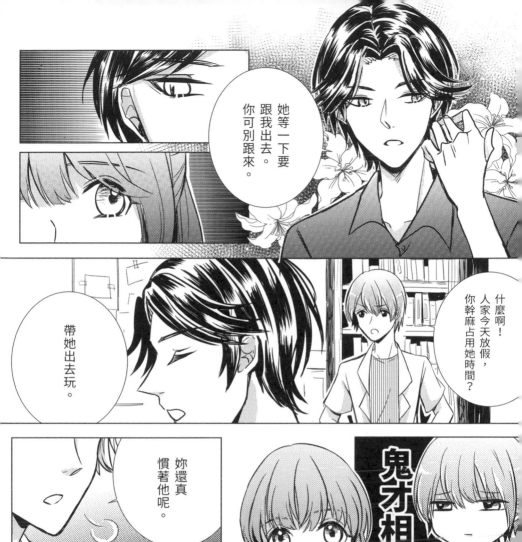

她等一下要跟我出去。你可別跟來。

什麼啊！人家今天放假，你幹麻占用她時間？

帶她出去玩。

妳還真慣著他呢。

鬼才相信

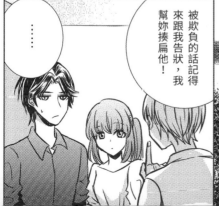

……

被欺負的話記得來跟我告狀，我幫妳揍扁他！

沒關係的沐哥，放假出去散散心也很不錯。

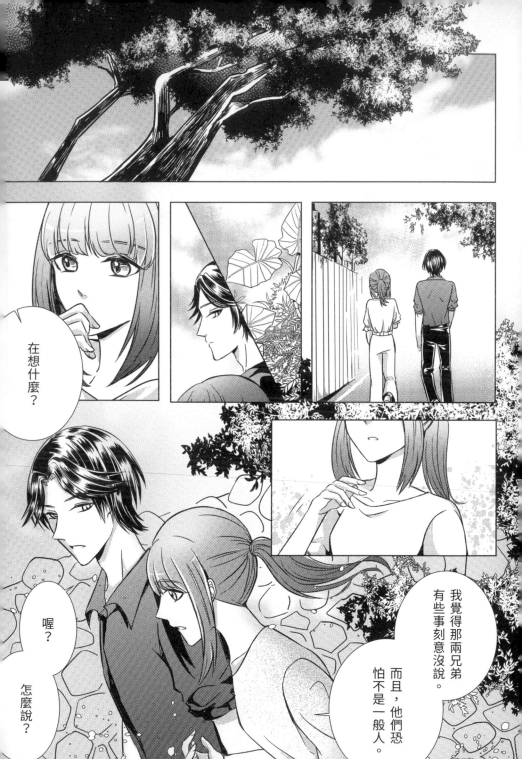

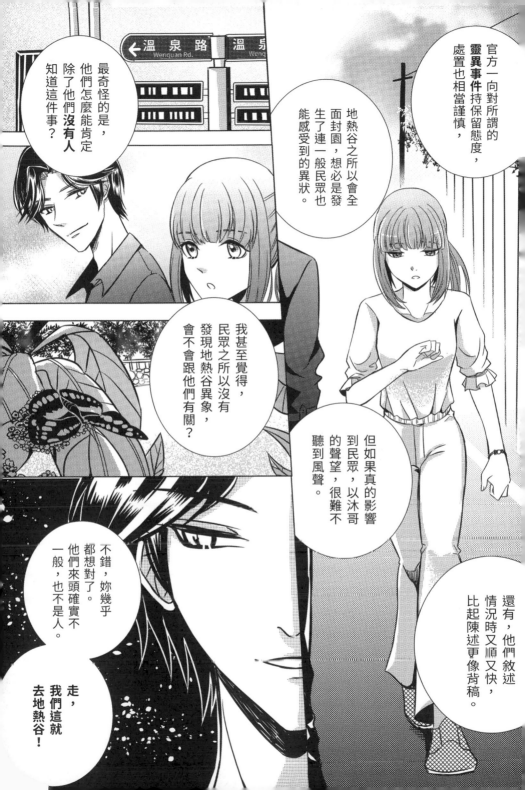

官方一向對所謂的**靈異事件**持保留態度，處置也相當謹慎，

地熱谷之所以會全面封園，想必是發生了連一般民眾也能感受到的異狀。

最奇怪的是，他們怎麼能肯定除了他們**沒有人**知道這件事？

我甚至覺得，民眾之所以沒有發現地熱谷異象，會不會跟他們有關？

但如果真的影響到民眾，以沐哥的聲望，很難不聽到風聲。

還有，他們敘述情況時又順又快，比起陳述更像背稿。

不錯，妳幾乎都想對了。他們來頭確實不一般，也不是人。

走，我們這就去地熱谷！

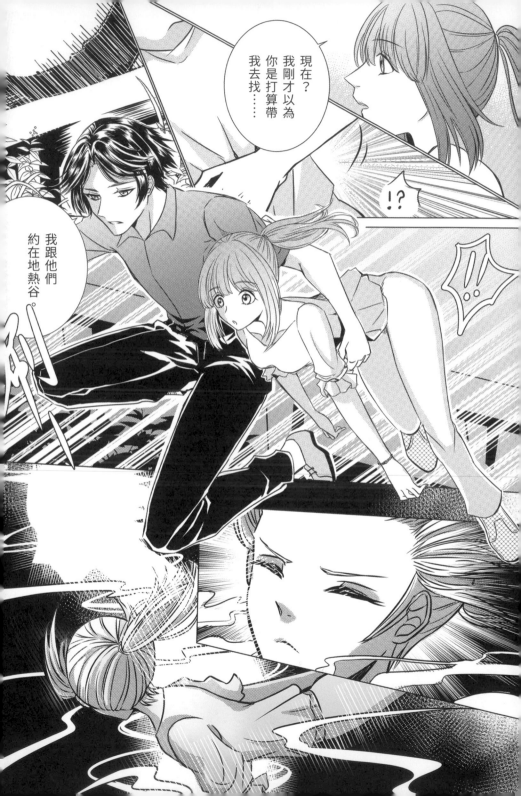

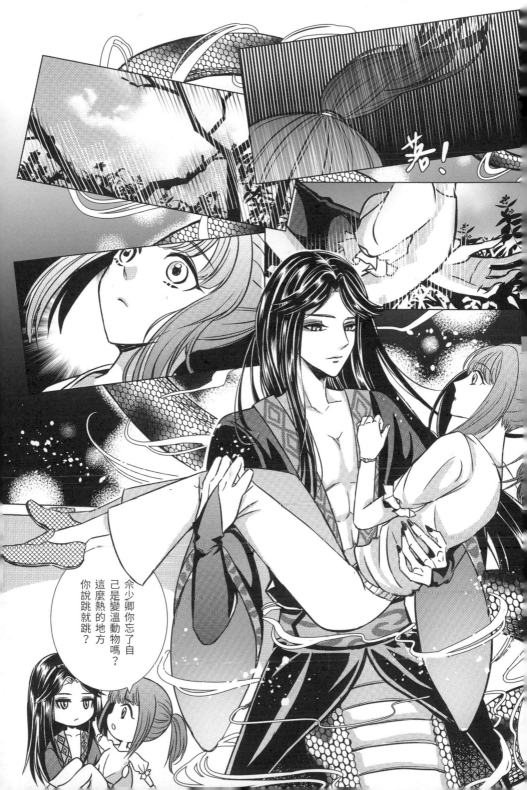

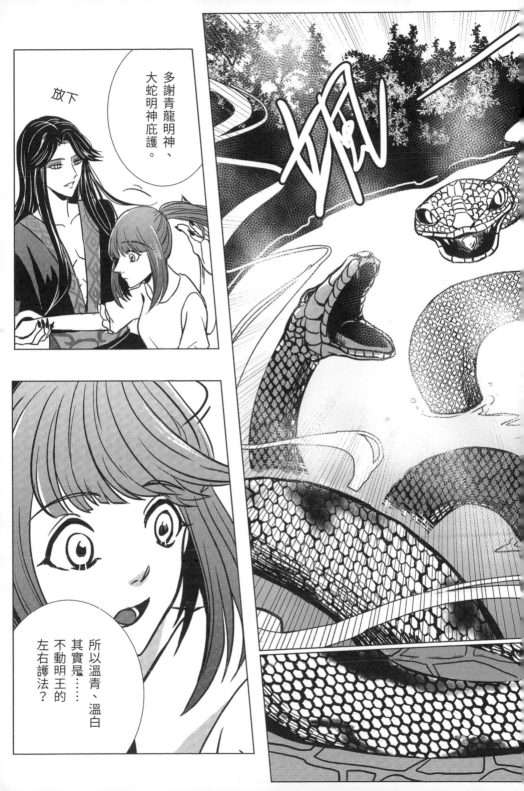

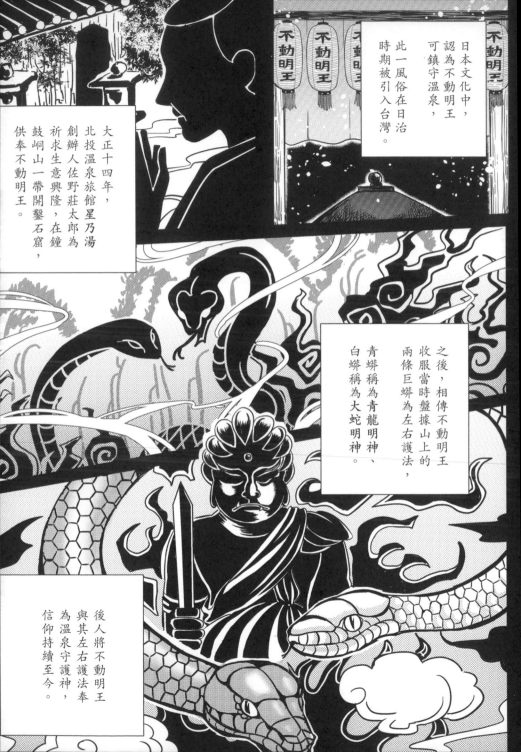

日本文化中，認為不動明王可鎮守溫泉，此一風俗在日治時期被引入台灣。

大正十四年，北投溫泉旅館星乃湯創辦人佐野莊太郎為祈求生意興隆，在鐘鼓峒山一帶開鑿石窟，供奉不動明王。

之後，相傳不動明王收服當時盤據山上的兩條巨蟒為左右護法，青蟒稱為青龍明神、白蟒稱為大蛇明神。

後人將不動明王與其左右護法奉為溫泉守護神，信仰持續至今。

若剛才沒護住你們，現在你們豈不是被煮熟了？

溫泉守護神不怕熱水

好歹要自保啊！

在下小小蛇妖，使用妖力必有損耗，但這種程度對神明來說應該不足掛齒。

相信二位應當不會吝嗇於這點施捨。

當地神界一直有個傳聞，

閣下自謙了。

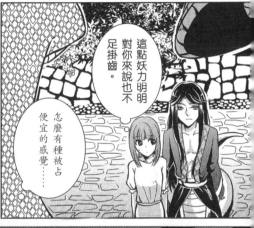

這點妖力明明對你來說也不足掛齒。

怎麼有種被占便宜的感覺……

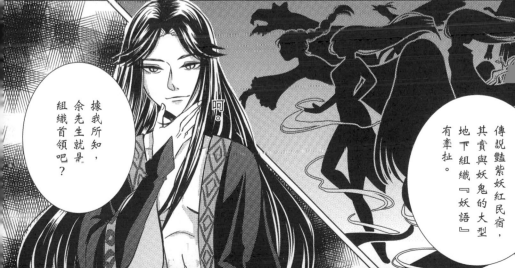

據我所知，佘先生就是組織首領吧？

傳說豔紫妖紅民宿，其實與妖鬼的大型地下組織『妖語』有牽扯。

啊。

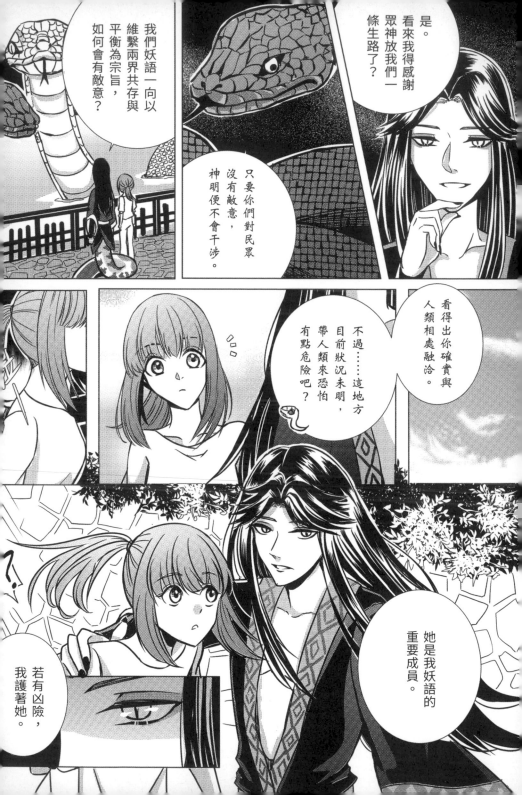

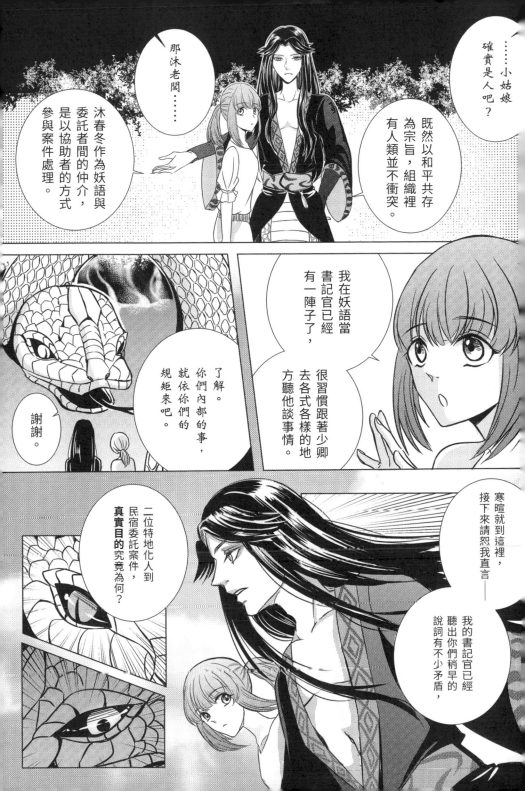

……小姑娘，確實是人吧？

既然以和平共存為宗旨，組織裡有人類並不衝突。

那沐老闆……

沐春冬作為妖語與委託者間的仲介，是以協助者的方式參與案件處理。

我在妖語當書記官已經有一陣子了，很習慣跟著少卿去各式各樣的地方聽他談事情。

了解。你們內部的事，就依你們的規矩來吧。

謝謝。

寒暄就到這裡，接下來請恕我直言——

我的書記官已經聽出你們稍早的說詞有不少矛盾，

二位特地化人到民宿委託案件，真實目的究竟為何？

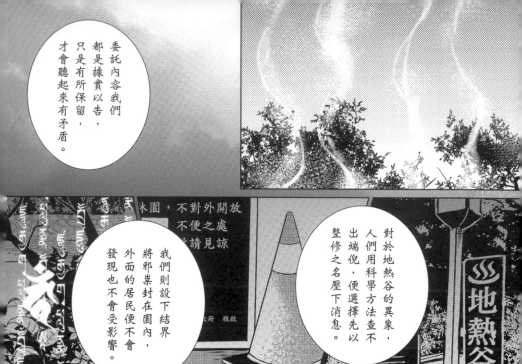

委託內容我們都是據實以告，只是有所保留，才會聽起來有所矛盾。

我們則設下結界，將邪祟封在園內，外面的居民便不會發現也不會受影響。

對於地熱谷的異象，人們用科學方法查不出端倪，便選擇先以整修之名壓下消息。

我們在地熱谷搜了好幾次，甚至聯合谷內的萬應公廟，卻沒能找出是誰在作祟……

這裡自古便有許多人意外喪生，我們曾懷疑是未被收進萬應公廟的地縛靈，但憑一般地縛靈的法力，很難影響整潭泉水，更別提在神明面前隱蔽行蹤。

能做到這些的，除了法力較強的厲鬼，還有修為

所以諸位這是——

懷疑到我們頭上了？

我們不願放過任何可能性，但也不想正面衝突。

本想透過委託案試探民宿傳聞的虛實，

若真讓你們捲入事件了，也能從側面觀察你們的態度，

沒想到卻直接在民宿碰上首領。

請問，現在是否有其他神明，也正在調查這件事？

這算是「溫泉的事」，又發生在與我們淵源甚深的星乃湯腳下，

所以目前是由我們室權負責。

啊，星乃湯……就是上面被鐵皮圍起來的建築物對嗎？

是。

這樣啊……

別看它現在這樣，以前可是三大名湯之一，很熱鬧的。

唉。

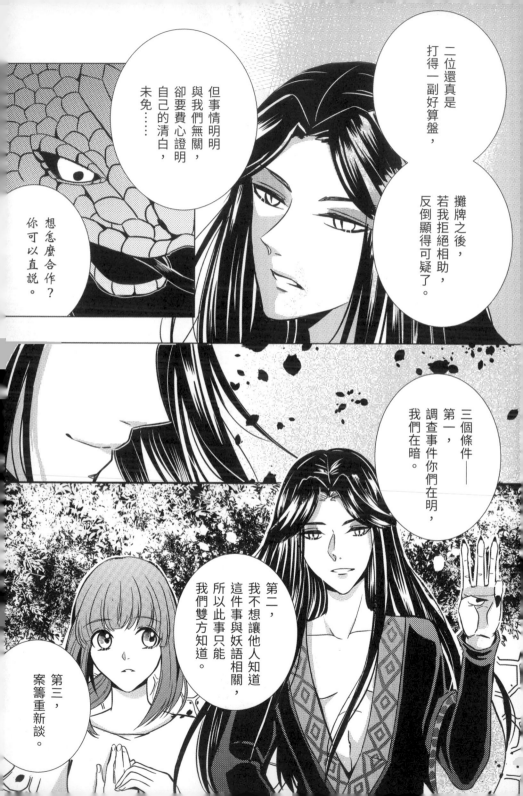

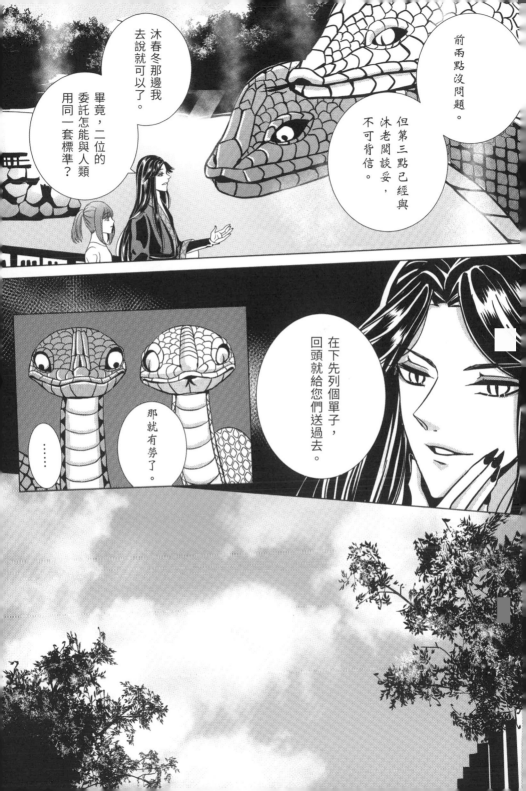

這次我們無端被捲入，談點條件才不吃虧。

況且祂們出自佛門，慈悲正直，不會與我們計較這些。

你還真的連神明的便宜也敢佔？

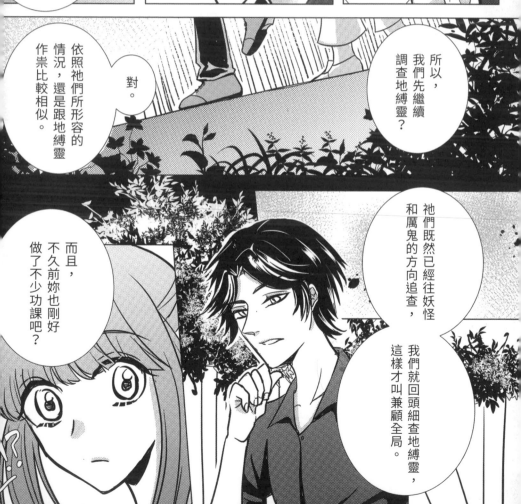

所以，我們先繼續調查地縛靈？

依照祂們所形容的情況，還是跟地縛靈作祟比較相似。

對。

祂們既然已經往妖怪和厲鬼的方向追查，我們就回頭細查地縛靈，這樣才叫兼顧全局。

而且，不久前妳也剛好做了不少功課吧？

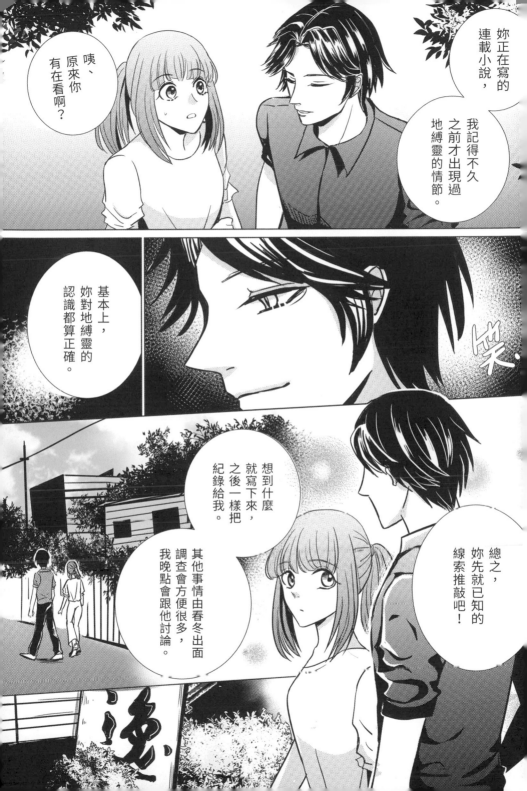

停下

怎麼了？

我偶爾會經過這裡，但都沒留意。

嗯。

對不認識它的人來說，這裡或許就只是一片廢墟。

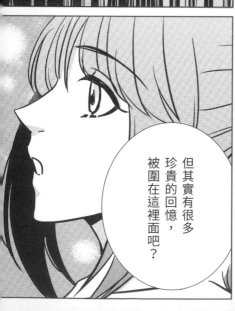

但其實有很多珍貴的回憶，被圍在這裡面吧？

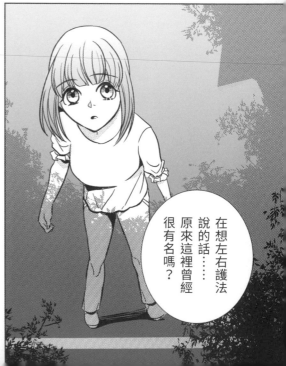

在想左右護法說的話……原來這裡曾經很有名嗎？

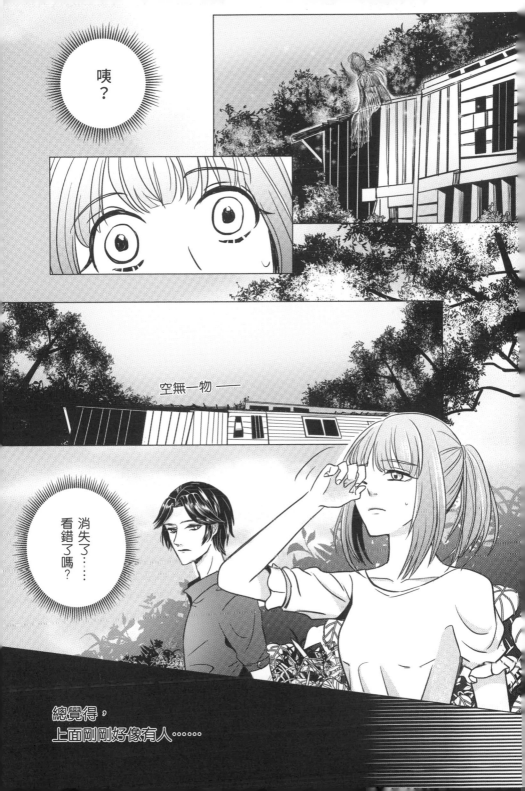

星乃湯

為北投溫泉旅館「逸邨大飯店」日治時期名稱，是在國民政府遷台後，傳說孫中山（孫逸仙）曾經來此投宿過，才更名為「逸邨」。而在「逸邨」的招牌底下仍保留著小小的「星乃湯」三個字。

曾與「天狗庵」、「吟松閣」並稱北投的三大名湯，但最終抵擋不住時代變遷，二〇一〇年歇業。

營業時
應該是這樣的
↙

逸邨
（星乃湯）

地獄谷

為「地熱谷」的舊名。有一說是因為煙霧瀰漫的詭異地景讓人聯想到地獄，也有人說是因許多人落水罹難而得名。地獄谷這個名稱一直沿用到民國七○年代，後來地熱谷才較為廣用。

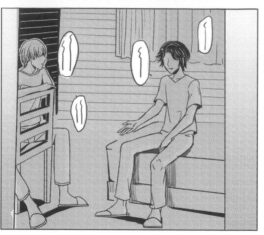

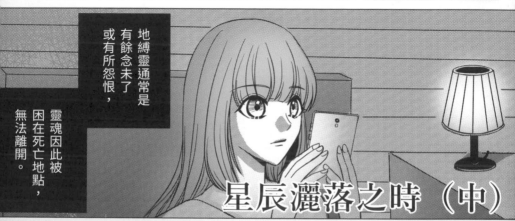

地縛靈通常是或有所怨恨，有餘念未了，靈魂因此被困在死亡地點，無法離開。

星辰灑落之時（中）

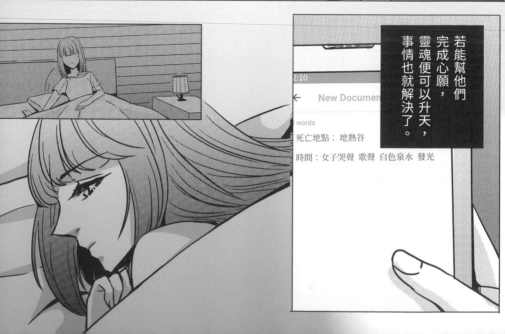

若能幫他們完成心願，靈魂便可以升天，事情也就解決了。

2:10

← New Document

words

死亡地點：地熱谷

時間：女子哭聲 歌聲 白色泉水 發光

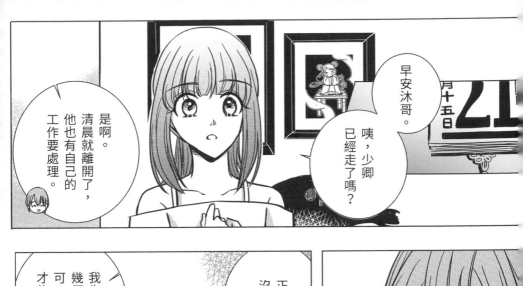

咦，少卿已經走了嗎？

早安沐哥。

是啊。清晨就離開了，他也有自己的工作要處理。

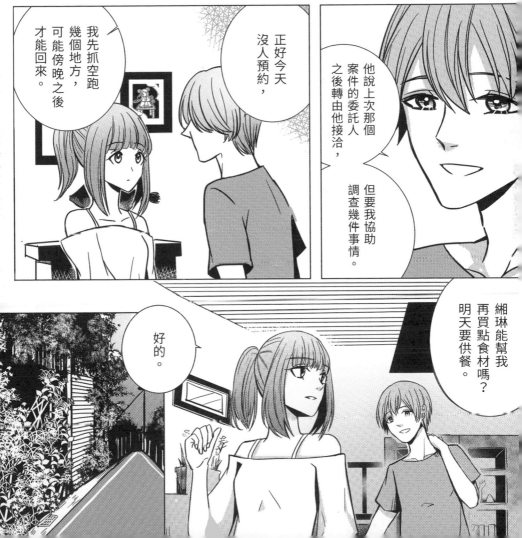

他說上次那個案件的委託人之後轉由他接洽，但要我協助調查幾件事情。

正好今天沒人預約，我先抓空跑幾個地方，可能傍晚之後才能回來。

紬琳能幫我再買點食材嗎？明天要供餐。

好的。

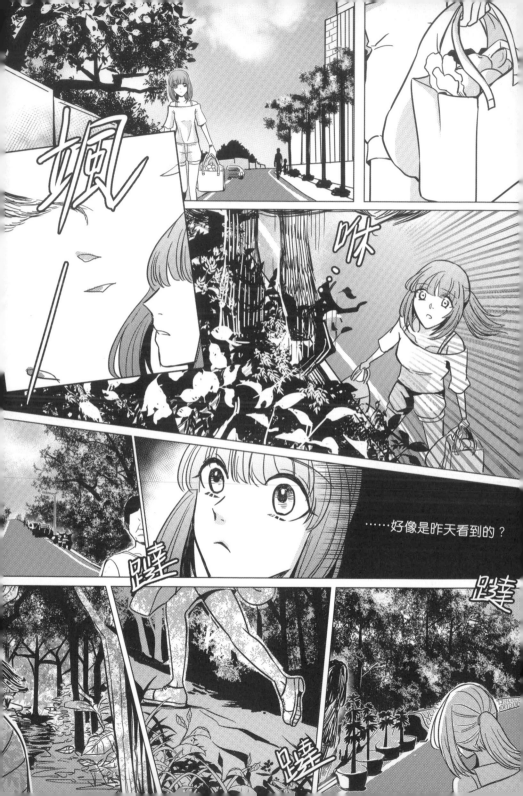

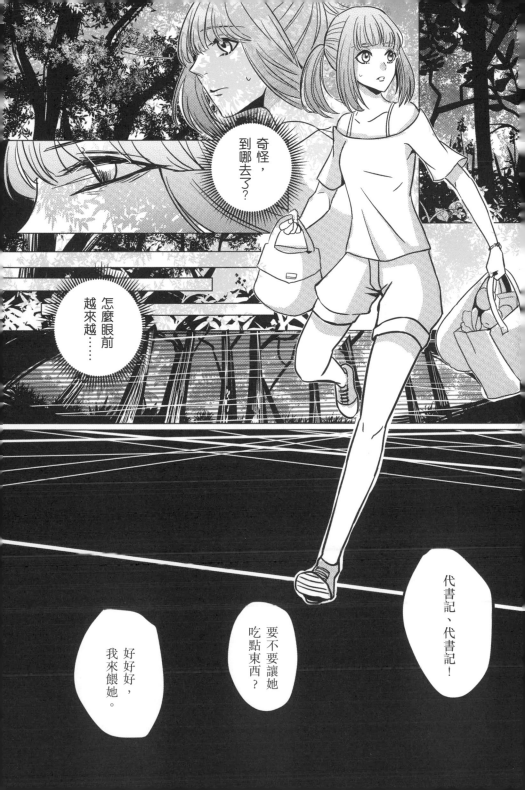

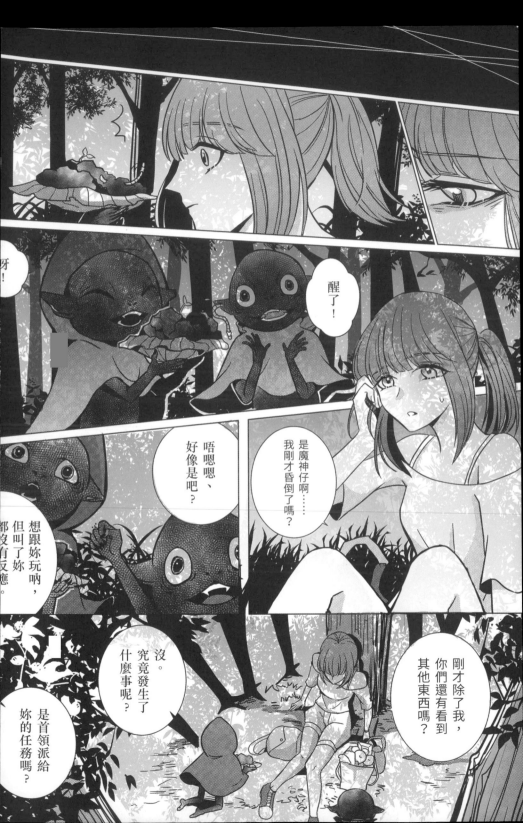

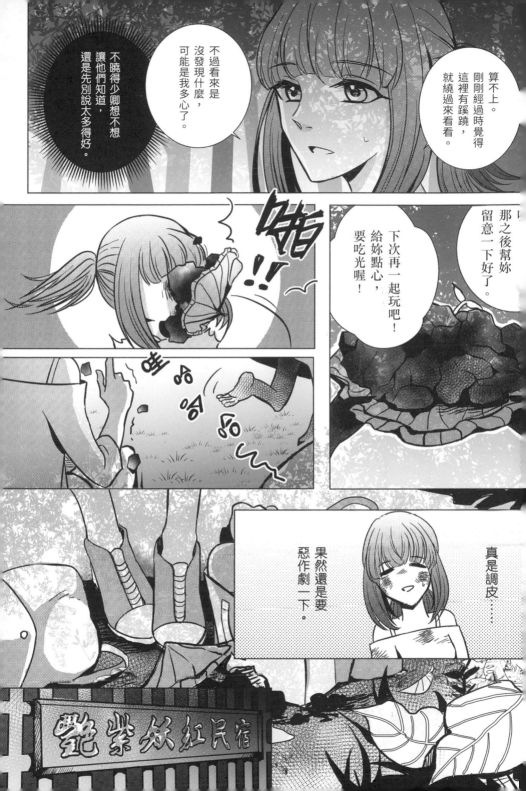

總之先放好食材吧。

還好沐哥不在，不然又要讓他擔心。

衣服都髒了。

這是？

如果是魔神仔們放的，應該難免會留下草屑或土塊，他們來找我的時候好像挖過玉……

但袋子裡很乾淨……可能是有誰刻意放進去的。

特地引我過去，就是為了這個？

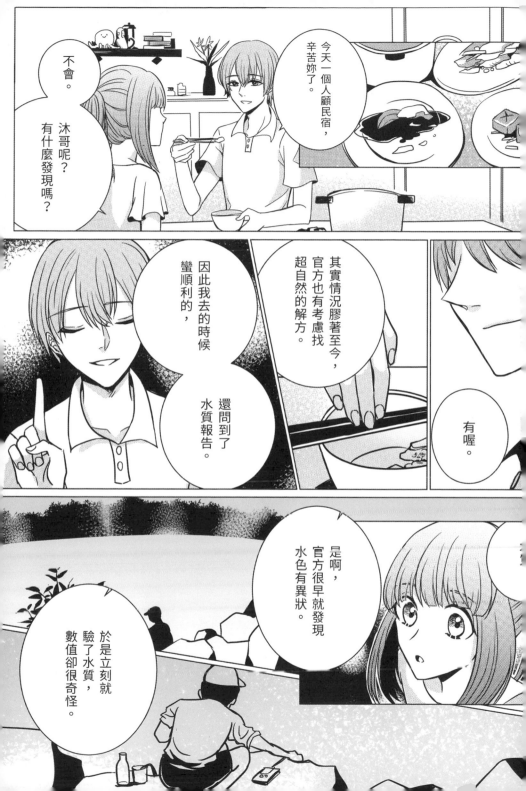

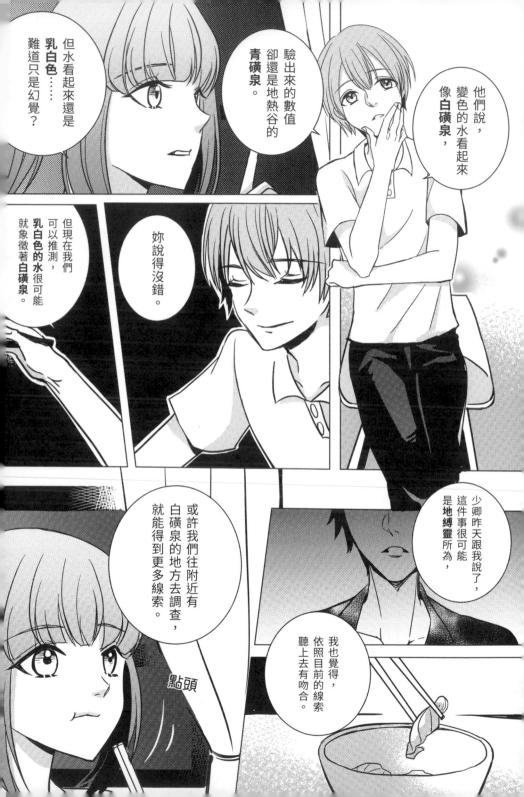

紲琳，

每次少卿會親自接手的案子，都比較困難或危險，妳斟酌一下參與多少，視情況抽身。

碰上任何事都要跟我說，知道嗎？

但妖語那部份是不能說的。

少卿現在還瞞著你他的另一個身份呢。

嗯⋯⋯

碗我會洗，妳今天早點休息吧。

謝謝沐哥⁽¹⁾

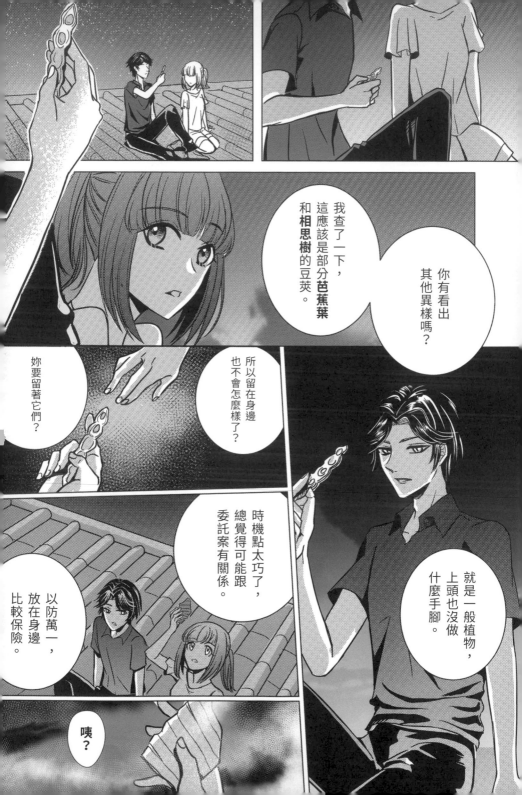

你有看出其他異樣嗎？

我查了一下，這應該是部分芭蕉葉和相思樹的豆莢。

所以留在身邊也不會怎麼樣了？

妳要留著它們？

時機點太巧了，總覺得可能跟委託案有關係。

就是一般植物，上頭也沒做什麼手腳。

以防萬一，放在身邊比較保險。

咦？

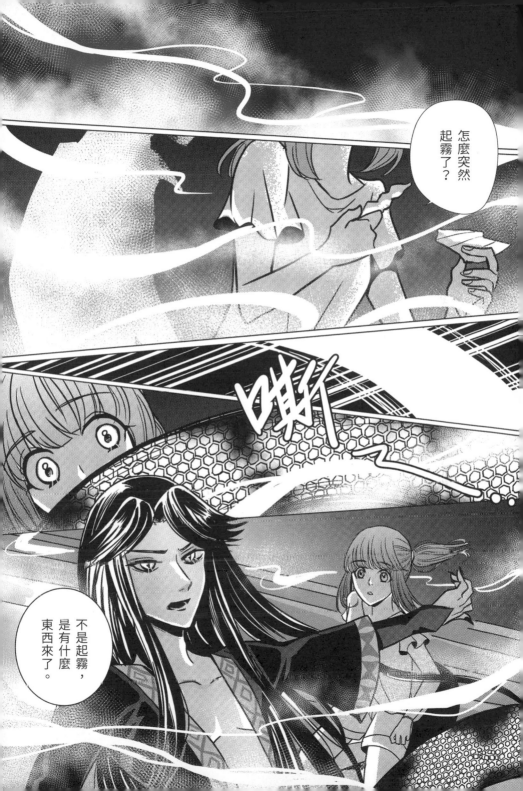

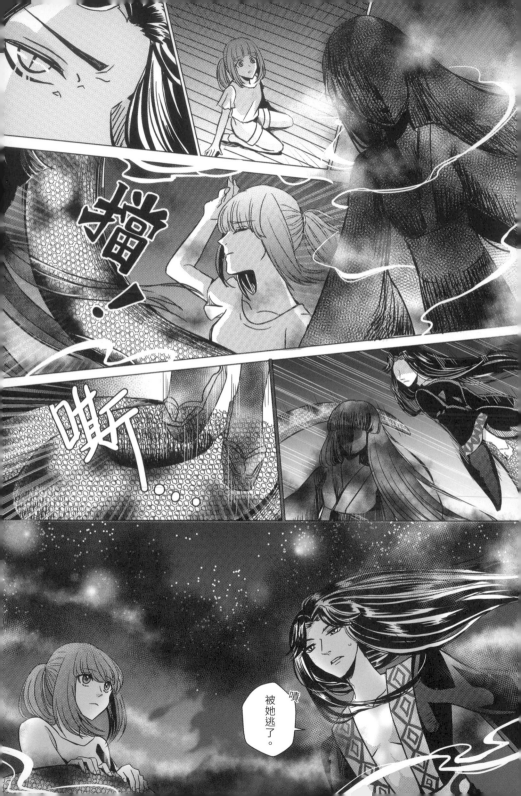

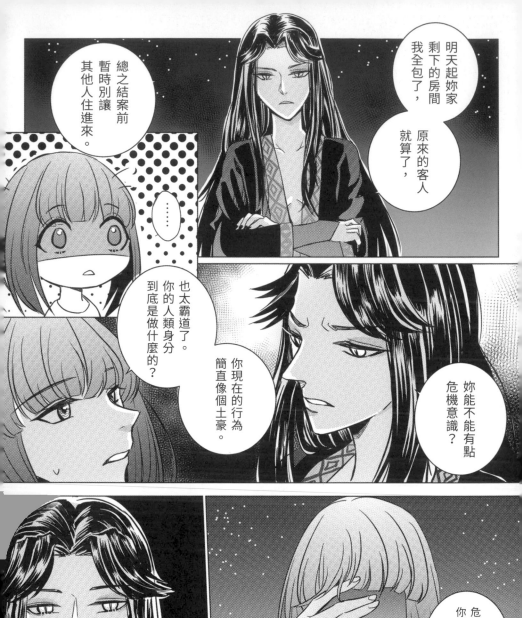

明天起妳家剩下的房間我全包了，原來的客人就算了，

總之結案前暫時別讓其他人住進來。

……

你現在的行為簡直像個土豪。你的人類身分到底是做什麼的？也太霸道了。

妳能不能有點危機意識？

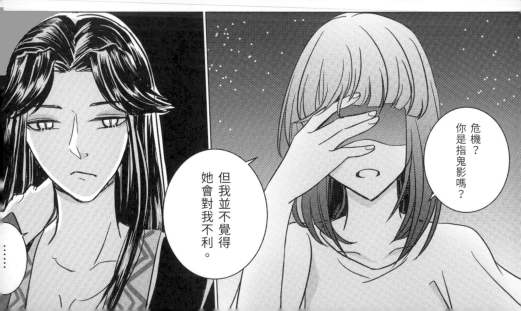

危機？你是指鬼影嗎？

但我並不覺得她會對我不利。

……

那剛才又算什麼？

你看，我早上被引走之後並沒有受傷，而且你也說了，她留下的只是普通的植物。

就是一般植物，上頭也沒做什麼手腳。

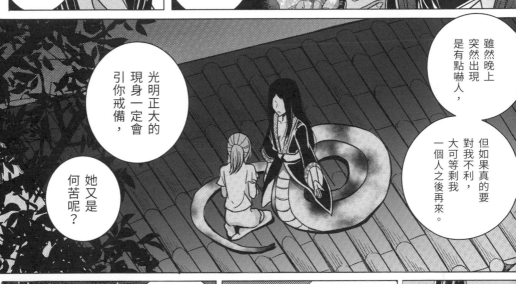

雖然晚上突然出現是有點嚇人，但如果真的要對我不利，大可等剩我一個人之後再來。

光明正大的現身引你戒備，她又是何苦呢？

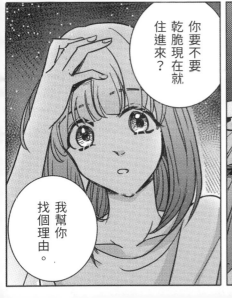

你要不要乾脆現在就住進來？

我幫你找個理由。

暫時包棟是為了不讓奇怪的東西混進屋裡。

葉

還是謹慎點來得好。

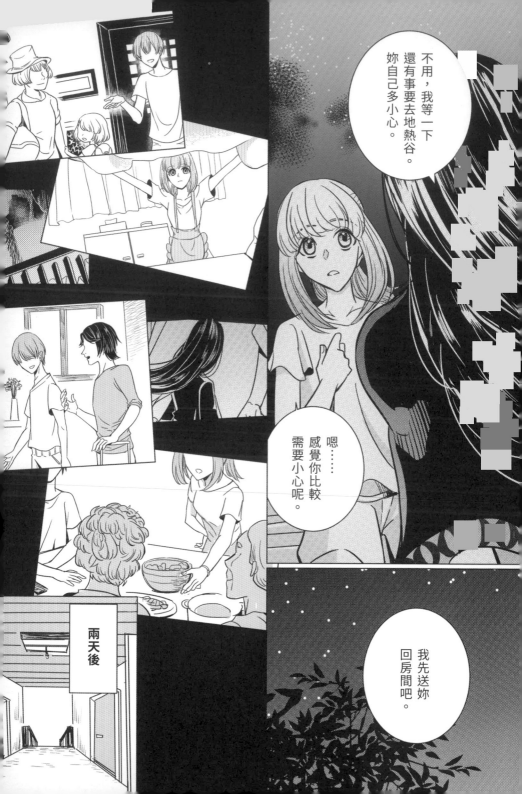

不用，我等一下還有事要去地熱谷。妳自己多小心。

嗯……感覺你比較需要小心呢。

我先送妳回房間吧。

兩天後

沒想到忙到現在才能好好查資料

Geegle

略略

🔍 北投　白磺泉|

唉

https://OOXXXXXXOXOX
北投溫泉－微雞百

https://OO12454aakjd.tjakh
【北投溫泉趣】最好

https://akdjk.cjyqweruie.gh
逝去的百年風光─

不然來查一下旅館。

泉　旅館|

有矽礦谷。北投大部分的溫泉旅館也算普及⋯⋯

頓。

星乃湯(逸邨)
泉質：白磺泉
逸邨大飯店日治時期
因為溫泉水裡漂浮著
看得到摸不到，彷彿
與天狗庵 吟松閣並

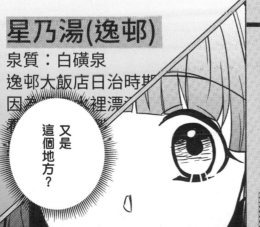

又是這個地方？

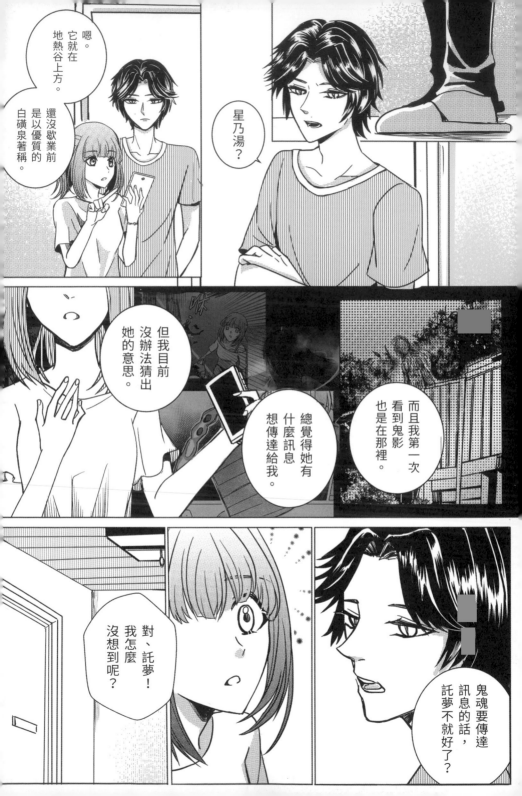

嗯。它就在地熱谷上方。

還沒歇業前是以優質的白磺泉著稱。

星乃湯?

但我目前沒辦法猜出她的意思。

總覺得她有什麼訊息想傳達給我。

而且我第一次看到鬼影也是在那裡。

對、託夢!我怎麼沒想到呢?

鬼魂要傳達訊息的話,託夢不就好了嗎?

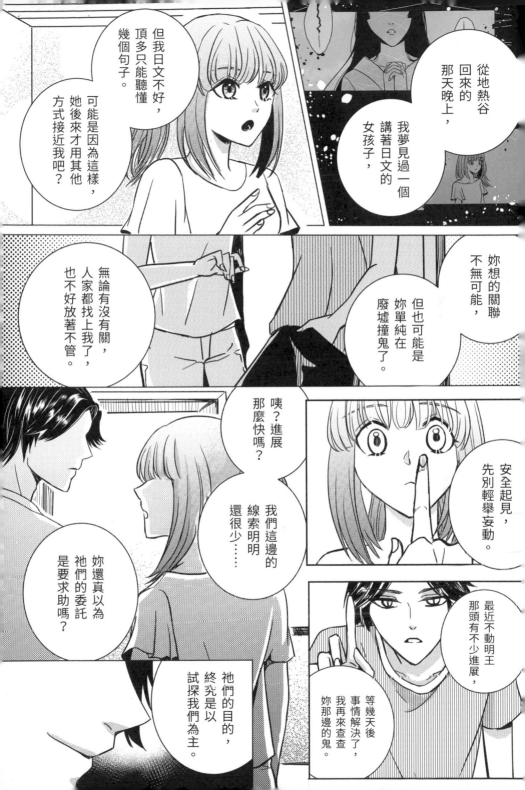

從地熱谷回來的那天晚上，我夢見過一個講著日文的女孩子，

但我日文不好，頂多只能聽懂幾個句子。

可能是因為這樣，她後來才用其他方式接近我吧？

妳想的關聯不無可能，

但也可能是妳單純在廢墟撞鬼了。

無論有沒有關，人家都找上我了，也不好放著不管。

安全起見，先別輕舉妄動。

咦？進展那麼快嗎？

我們這邊的線索明明還很少⋯⋯

最近不動明王那頭有不少進展，等幾天後事情解決了，我再來查查妳那邊的鬼。

妳還真以為衪們的委託是要求助嗎？

衪們的目的，終究是以試探我們為主。

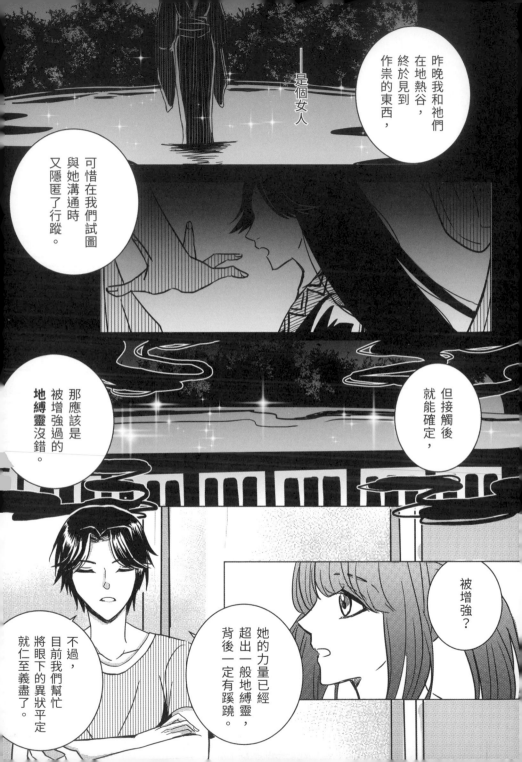

昨晚我和祂們在地熱谷，終於見到作祟的東西，

——是個女人

可惜在我們試圖與她溝通時又隱匿了行蹤。

那應該是被增強過的**地縛靈**沒錯。

但接觸後就能確定，

被增強？

她的力量已經超出一般地縛靈，背後一定有蹊蹺。

不過，目前我們幫忙將眼下的異狀平定就仁至義盡了。

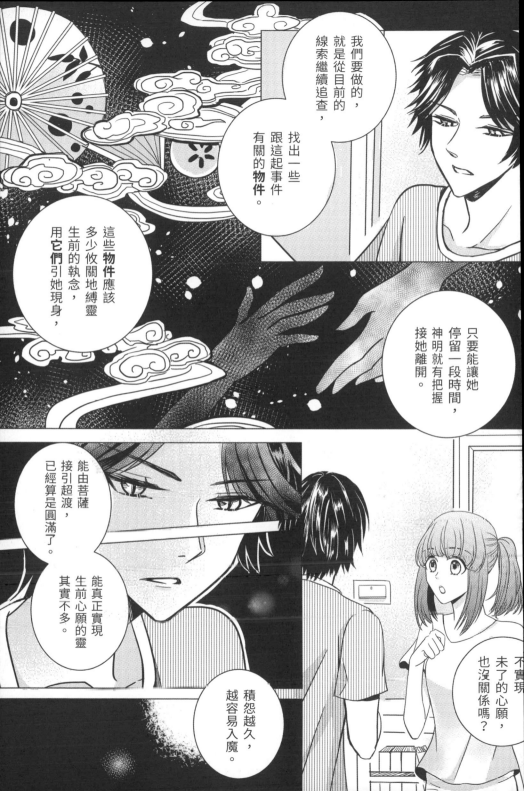

我們要做的，就是從目前的線索繼續追查，找出一些跟這起事件有關的**物件**。

這些**物件**應該多少攸關地縛靈生前的執念，用**它們**引她現身，

只要能讓她停留一段時間，神明就有把握接她離開。

能由菩薩接引超渡，已經算是圓滿了。

能真正實現生前心願的靈其實不多。

積怨越久，越容易入魔。

不實現未了的心願，也沒關係嗎？

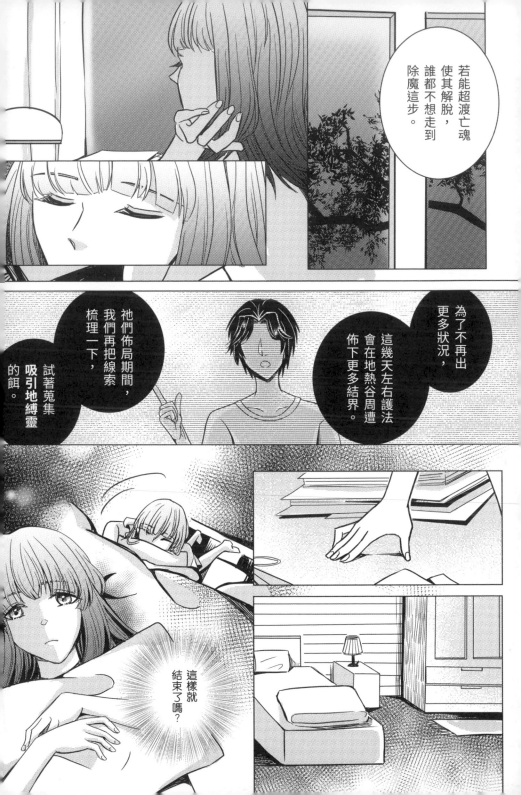

若能超渡亡魂使其解脫，誰都不想走到除魔這步。

為了不再出更多狀況，這幾天左右護法會在地熱谷周遭佈下更多結界。

祂們佈局期間，我們再把線索梳理一下，試著蒐集吸引地縛靈的餌。

這樣就結束了嗎？

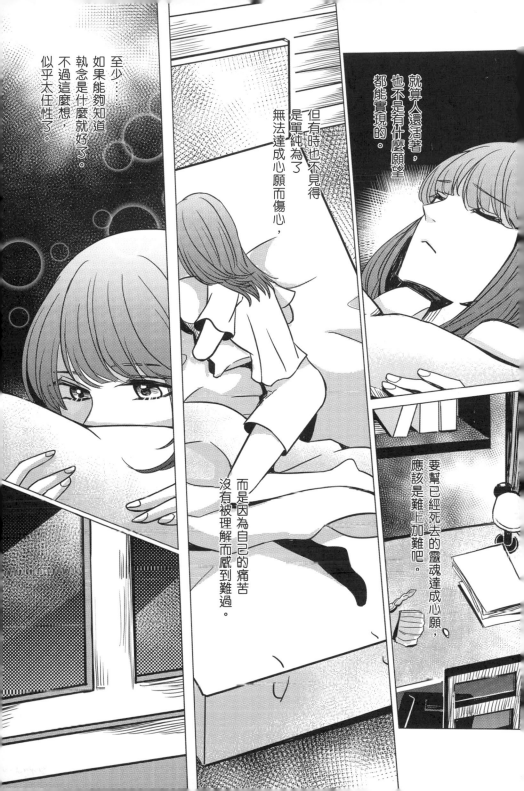

就算人還活著，
也不是有什麼願望
都能實現的。

要幫已經死去的靈魂達成心願，
應該是難上加難吧。

但有時也不見得
是單純為了
無法達成心願而傷心，

而是因為自己的痛苦
沒有被理解而感到難過。

至少……
如果能夠知道
執念是什麼就好了。
不過這麼想，
似乎太任性了。

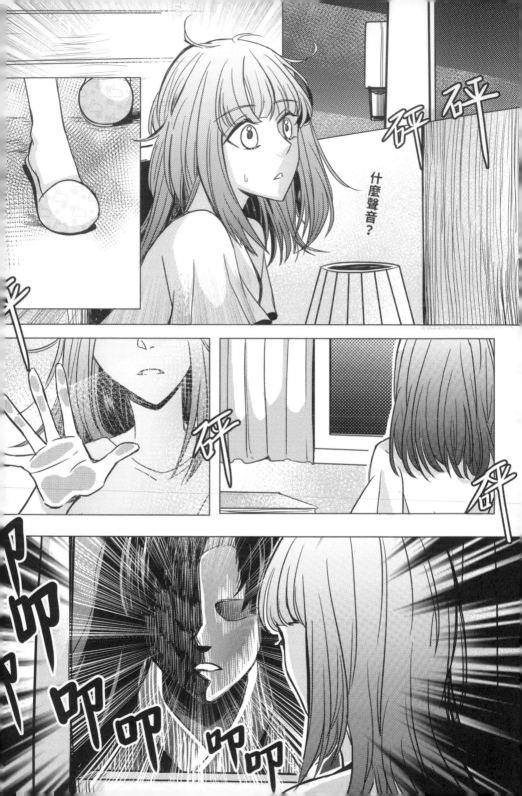

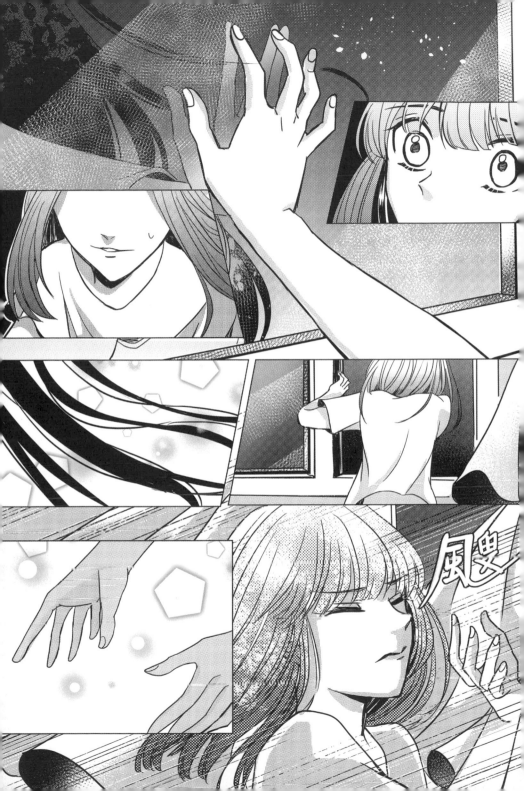

風曳

時間がない

彼女に心の程を打ち明けたい

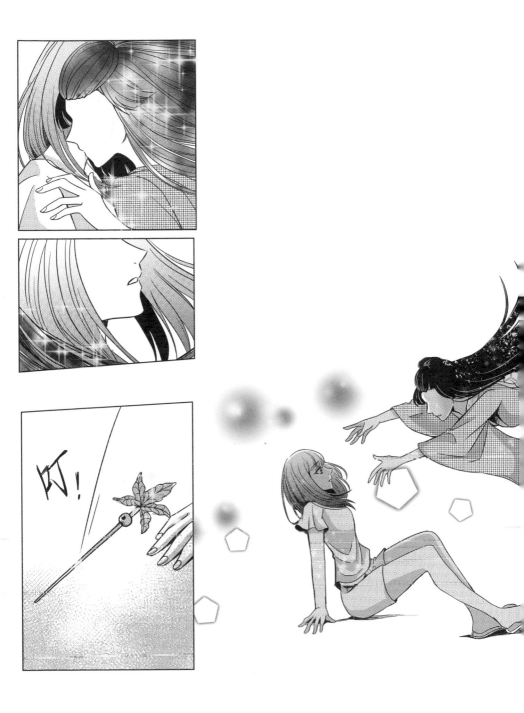

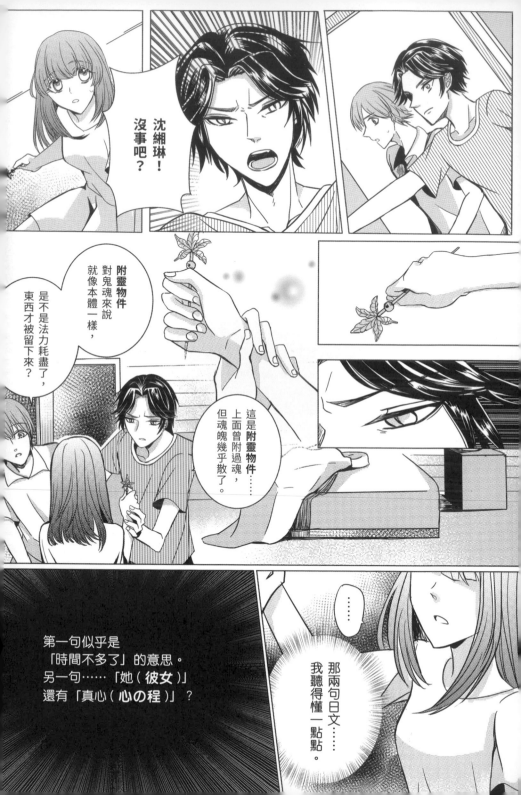

沈緗琳！沒事吧？

附靈物件對鬼魂來說就像本體一樣，是不是法力耗盡了，東西才被留下來？

這是附靈物件……上面曾附過魂，但魂魄幾乎散了。

第一句似乎是「時間不多了」的意思。
另一句……「她（彼女）」還有「真心（心の程）」？

……

那兩句日文……我聽得懂一點點。

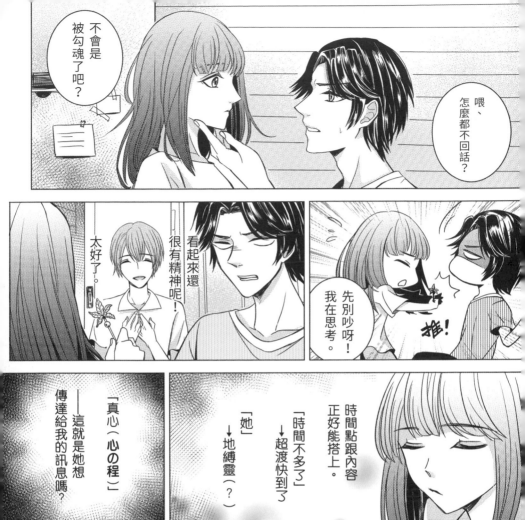

喂、怎麼都不回話？

不會是被勾魂了吧？

太好了。

很有精神呢！

看起來還

先別吵呀！我在思考。

推！

時間點跟內容正好能搭上。

「時間不多了」
↓
超渡快到了

「她」
↓
地縛靈（？）

「真心（心の程）」
——這就是她想傳達給我的訊息嗎？

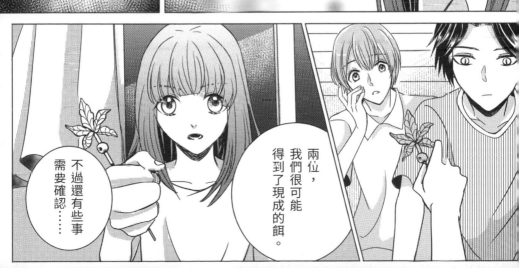

不過還有些事需要確認⋯⋯

兩位，我們很可能得到了現成的餌。

魔神仔

相傳會誘人在山間迷失的精怪，據說失蹤的人在被找到時常處於精神恍惚的狀態，並宣稱魔神仔請他們吃了雞腿、米飯等佳餚，但其實他們吃到的是土石、牛糞或昆蟲等等。魔神仔的形象有很多種，身材矮小、動作敏捷是共性，也有一些說法指出會穿戴著紅色斗篷或紅色衣物。

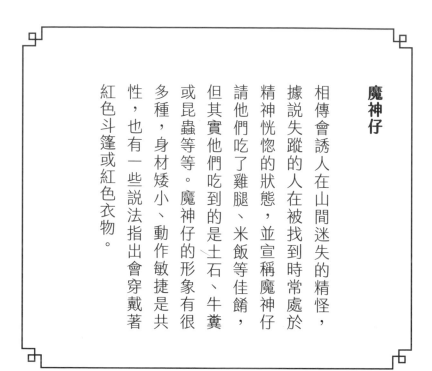

青礦泉

水色呈現半透明中帶著青綠色，主要含硫酸根離子、氯離子、鈉離子等，PH值約1─2。「地熱谷」為北投代表的青礦泉之一。

白礦泉

水色呈現乳白色的溫泉，有比較明顯的硫磺味。因為硫磺的關係，還會產生稱作「磺花（日本人稱為湯の花）」的沉澱物，由於結晶過後像花朵的形狀因此得名。PH值約3─5，代表之一的景點為硫磺谷，且北投地區的溫泉飯店大多是白礦泉。

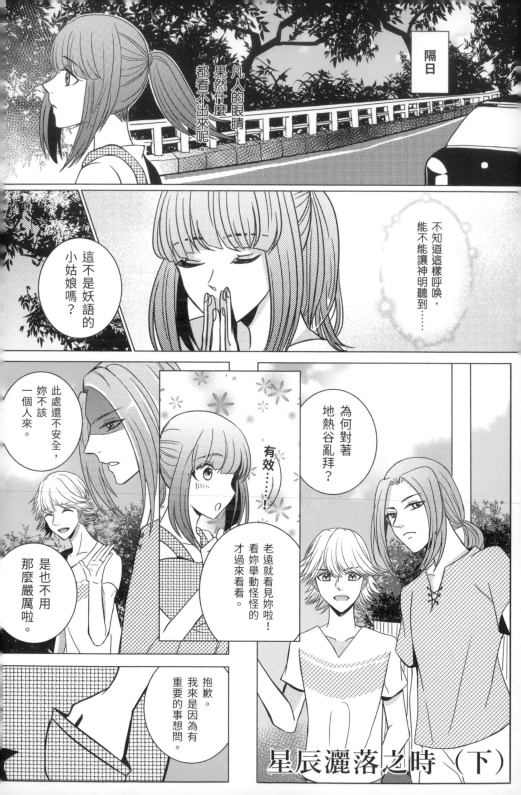

隔日

果然什麼都看不出來呢。

凡人的眼睛

這不是妖語的小姑娘嗎？

不知道這樣呼喚，能不能讓神明聽到……

此處還不安全，妳不該一個人來。

是也不用那麼嚴厲啦。

為何對著地熱谷亂拜？

有效……！

老遠就看見妳啦！看妳舉動怪怪的才過來看看。

抱歉。我來是因為有重要的事想問。

星辰灑落之時（下）

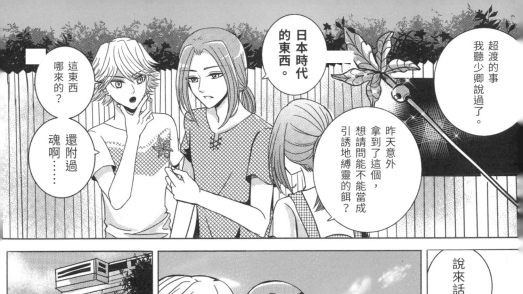

這東西哪來的？

還附過魂啊……

日本時代的東西。

昨天意外拿到了這個，想請問能不能當成引誘地縛靈的餌？

超渡的事我聽少卿說過了。

說來話長。

要長談就換個地方吧。路邊不方便。

到那邊的鐵皮圍籬裡頭。

我們帶妳去。

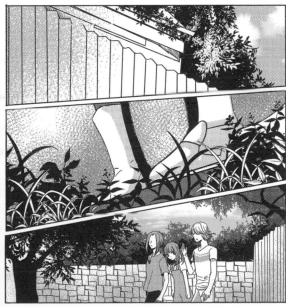

所以妳第一次見到**女鬼**是在這邊對吧?

是的。

就在靠溫泉路那側的屋頂上。

附在髮簪上、出現在星乃湯、還會講日語的女鬼……

有可能是當時在這裡執業的藝妓對吧?

點頭

你家首領有提到,你們在屋頂遇到了異象,那時……

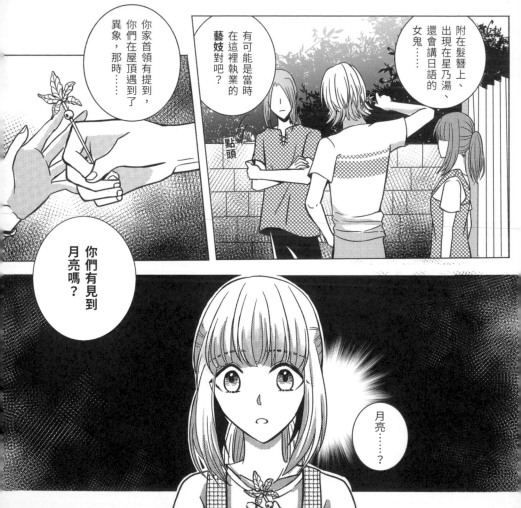

你們有見到月亮嗎?

月亮……?

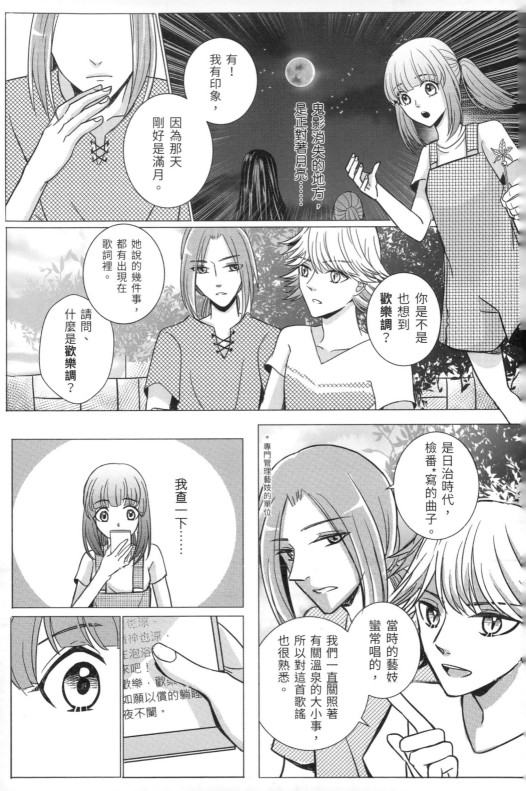

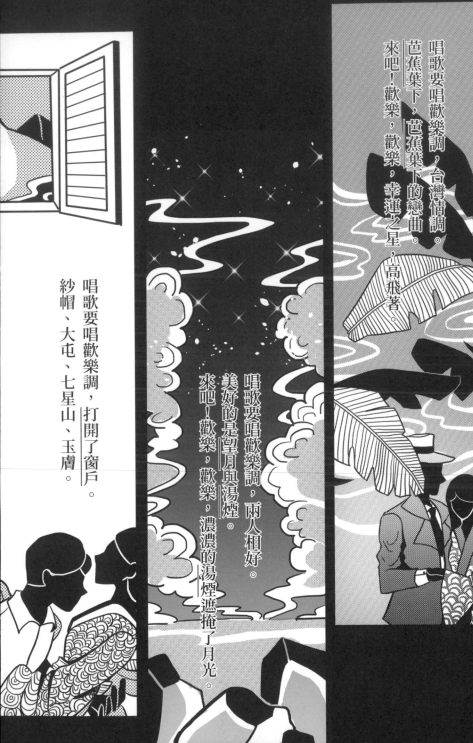

唱歌要唱歡樂調，台灣情調。
芭蕉葉下，芭蕉葉下的戀曲。
來吧！歡樂，歡樂，幸運之星，高飛著。

唱歌要唱歡樂調，兩人相好。
美好的是望月與湯煙。
來吧！歡樂，歡樂，濃濃的湯煙遮掩了月光。

唱歌要唱歡樂調，打開了窗戶。
紗帽、大屯、七星山、玉膚。

來吧！歡樂，歡樂，未曾親過的處女肌膚。

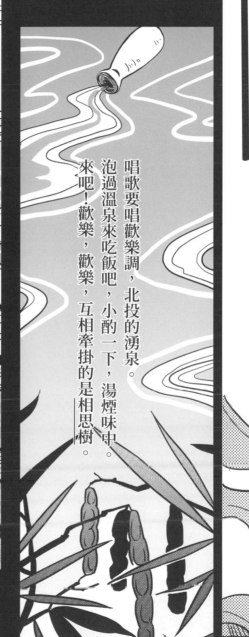

唱歌要唱歡樂調，北投的湧泉。泡過溫泉來吃飯吧，小酌一下，湯煙味中。來吧！歡樂，歡樂，互相牽掛的是相思樹。

唱歌要唱歡樂調，大屯山風。風也涼、精神也涼，在泡浴後。來吧！歡樂，歡樂，如願以償的躺睡，夜不闌。

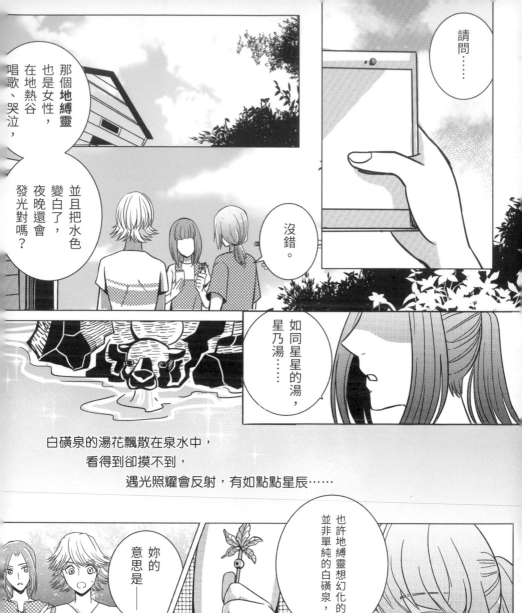

請問……

沒錯。

那個**地縛靈**也是女性，在地熱谷唱歌、哭泣，並且把水色變白了，夜晚還會發光對嗎？

如同星星的湯，星乃湯……

白磺泉的湯花飄散在泉水中，
看得到卻摸不到，
遇光照耀會反射，有如點點星辰……

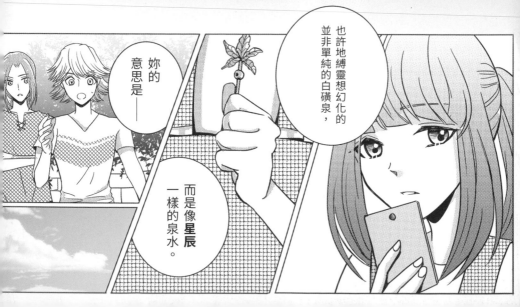

妳的意思是──

也許地縛靈想幻化的並非單純的白磺泉，

而是像**星辰**一樣的泉水。

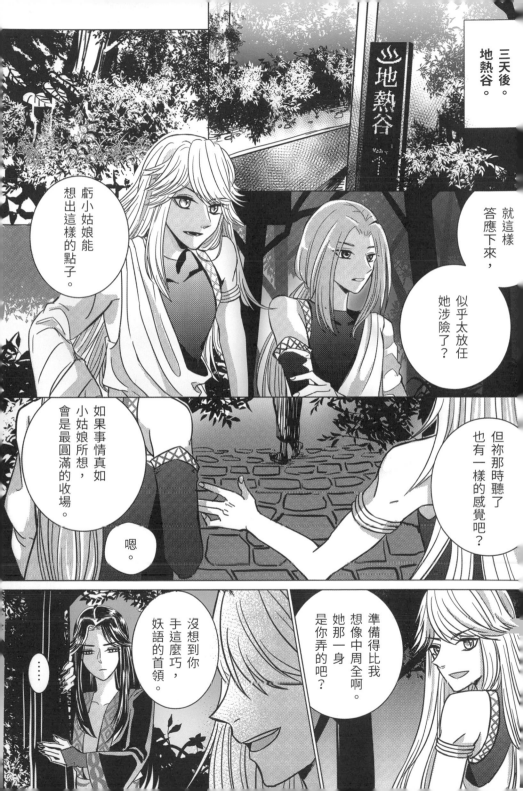

三天後。
地熱谷。

就這樣答應下來，似乎太放任她涉險了？

虧小姑娘能想出這樣的點子。

但祢那時聽了也有一樣的感覺吧？

如果事情真如小姑娘所想，會是最圓滿的收場。

嗯。

準備得比我想像中周全啊。她那一身是你弄的吧？

沒想到你手這麼巧，妖語的首領。

……

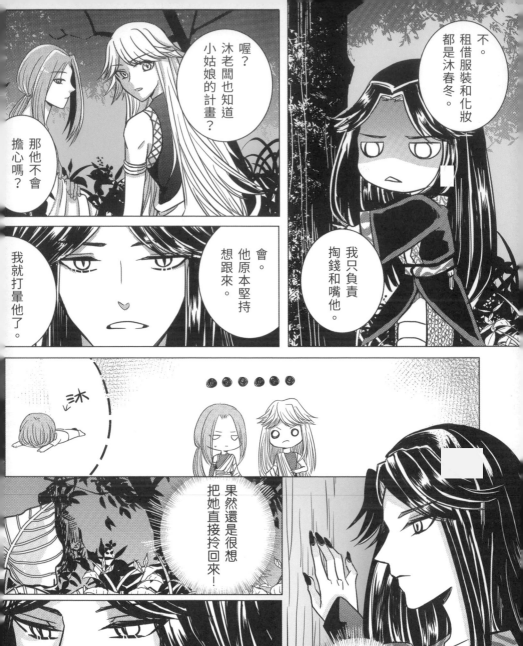

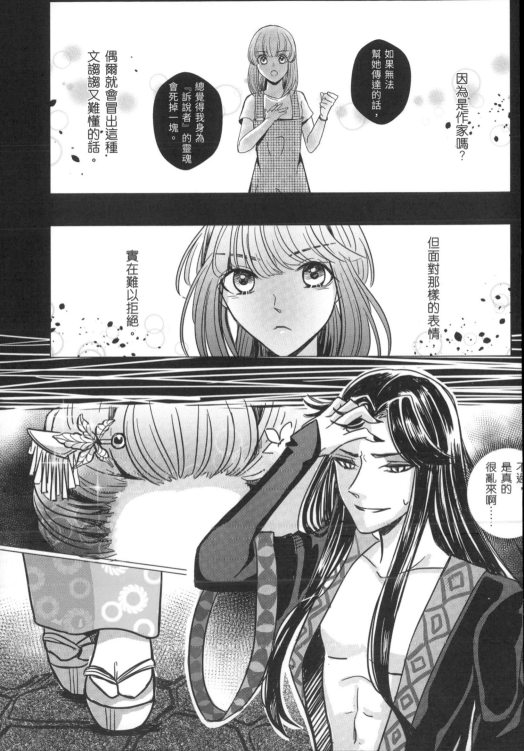

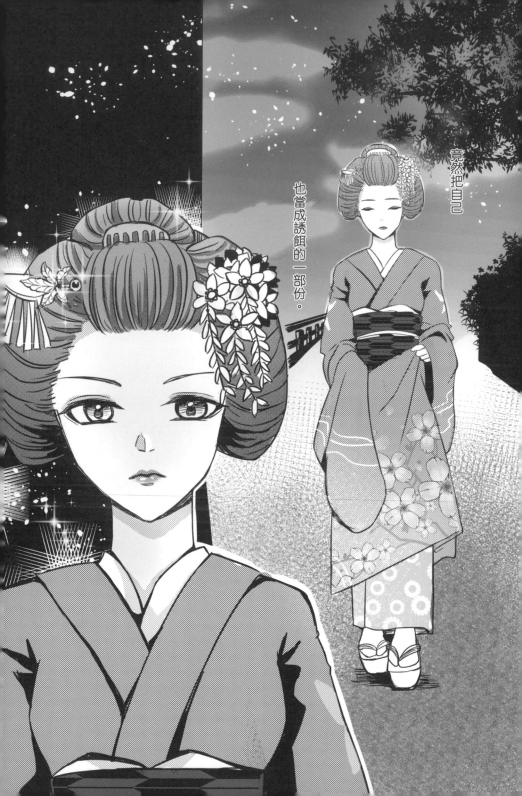

竟然把自己

也當成誘餌的一部份。

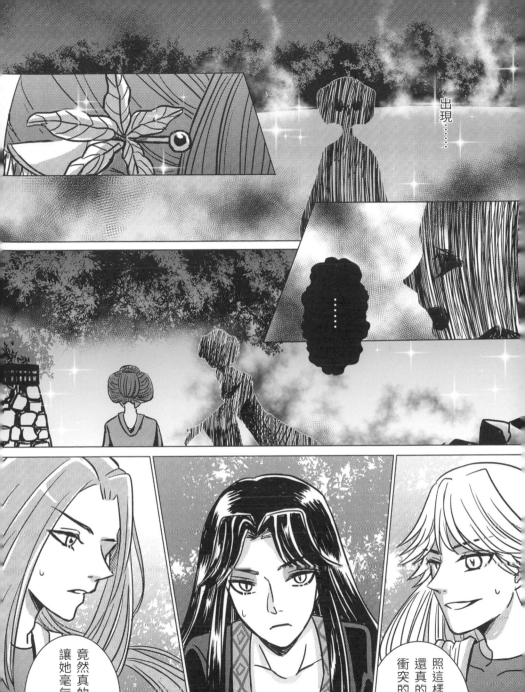

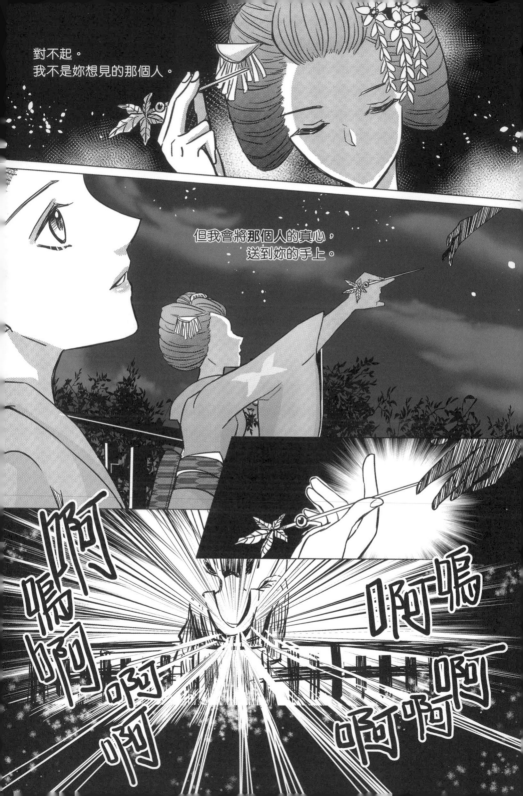

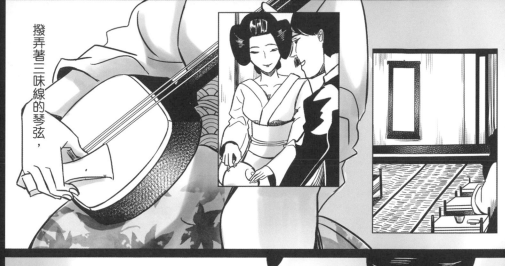

撥弄著三味線的琴弦，

啟唇歌頌曲調，

我們的工作，
是讓這裡的客人，

做一場——
由我們編織的美夢。

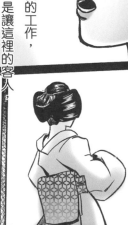

然而，我的歌，
並不是為了客人而唱。

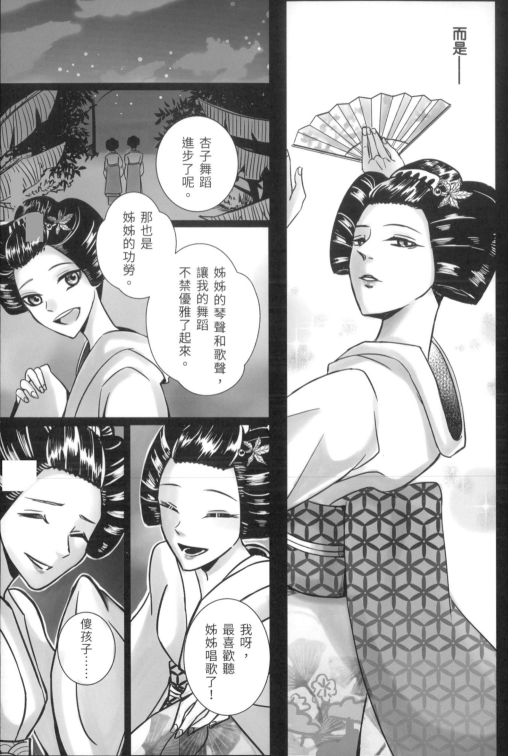

這麼暗，什麼都看不到呢。

喂、小心點。

下面是地獄谷……

啊?

妳看，今夜星空那麼好。

如果能倒映在水裡，應該很美吧!

怎麼會想到這個?

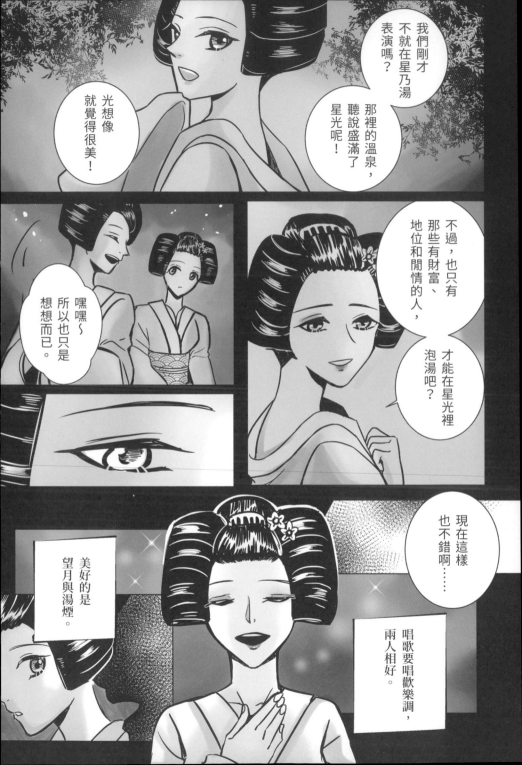

來吧！歡樂，歡樂，

濃濃湯煙遮掩了月光。

歌詞裡偷渡了我的心意。

從湯屋回到宿舍的路程，只要和她一起，就是最幸福的回憶。

我和杏子身上
都流有日本人的血。

我不知道
自己的父親是誰，
只知道他是個
日本商人。

直到前幾年因病過逝，
都沒有等到父親回來。

母親是北投的藝妓，

杏子則是
從花蓮來的。

他們回不去日本，
只好在台灣生下她。

她的父母在日本
過得不好，
原先想到花蓮
淘金翻身，
卻失敗了。

之後輾轉來到了這裡。

為了支撐家計，
杏子小小年紀就賣身學藝，

我們不是內地人，
也不是台灣人。
不受認同，
也找不到歸宿。

直到我們遇見了彼此——

明明是很苦的日子，
杏子卻能像少根筋似的笑著度過。

跟她在一起時，
連總是愁眉苦臉的我
都能自然而然露出笑容⋯⋯

我最喜歡
這個紅葉髮簪。

因為是
姊姊的名字。

我最喜歡
杏子的笑容了——

姊姊最喜歡的
東西是什麼呢？

只要妳一直
笑著就好了。

傻孩子。

杏子的笑容
是最美的。

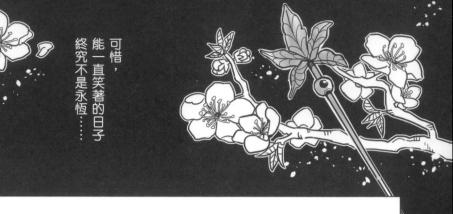

可惜，能一直笑著的日子終究不是永恆……

藝妓的工作由檢番安排，或許是因為來自外地，又或許是技藝尚未出色到讓客人記住，

迫於生計，杏子終究入了妓女戶——

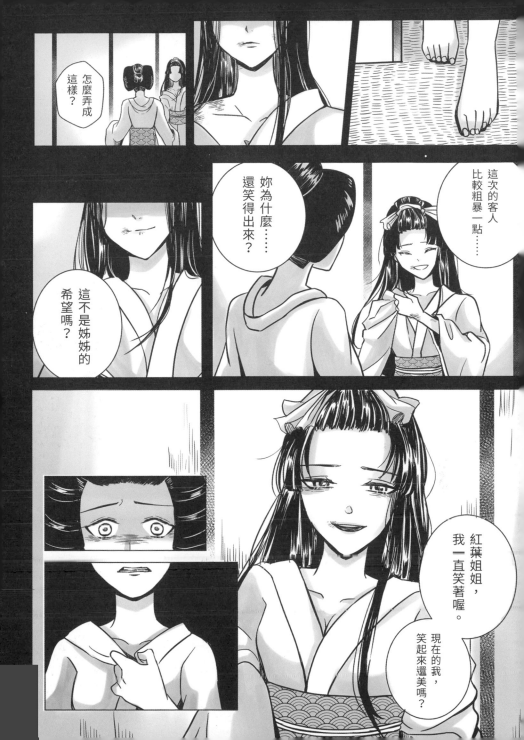

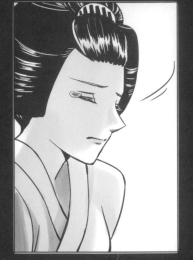

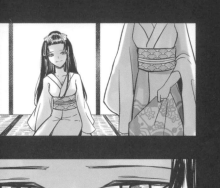

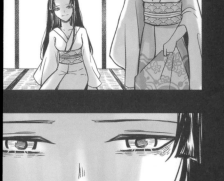

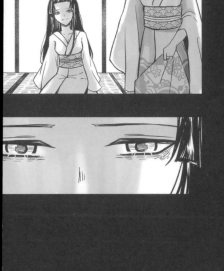

在不知不覺間，
杏子的笑容早就變了，
在她笑著的外皮底下，
是哭著的內心。

我恨回答不了杏子的自己。

我恨一想到杏子取悅著別的男人，
就忍不住憤怒的自己。

我恨沒能為杏子做任何事的自己。

除了以淚洗面，我什麼都做不到……

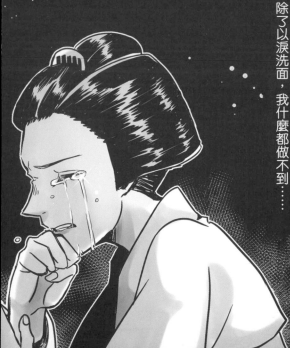

大家都在說，現在是自由戀愛的時代。

但自由，對花柳界的我們來說，還是太遙遠了。

這樣的世界。

真是受夠了……

只要見到強顏歡笑的杏子，我就無法克制的心痛。

杏子或許是察覺到了，開始故意躲著我……

杏子離我越來越遠了，這一切都是我自食惡果。這樣痛苦地活著，到底還有什麼意義？

又經過這個地方了……星乃湯。
已經好久沒到這裡表演了。

狀態越來越差，
這兩個月甚至沒被安排任何表演工作。

我終究也會跟杏子走上同樣的路吧。

或許，
我連像她一樣強顏歡笑都做不到……

旁邊就是地獄谷。

像我這麼軟弱
差勁的人，
地獄或許才是
我的歸宿吧？

杏子……
對不起。

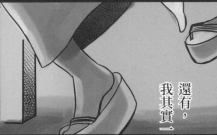

還有，
我其實一直對妳……

從那之後，我一直被困在地獄。

地熱谷

僅有的感覺，只剩臨終前的痛苦，

對那個人的歉疚、

杏子

以及尚未傳達的情意……

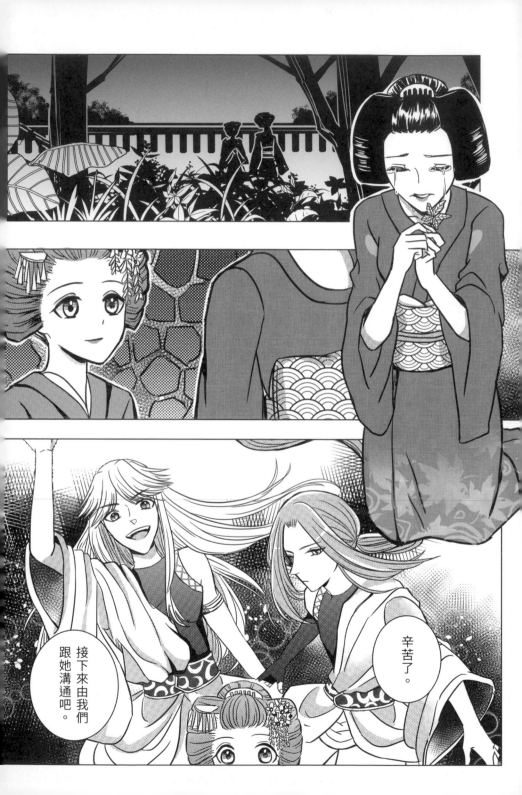

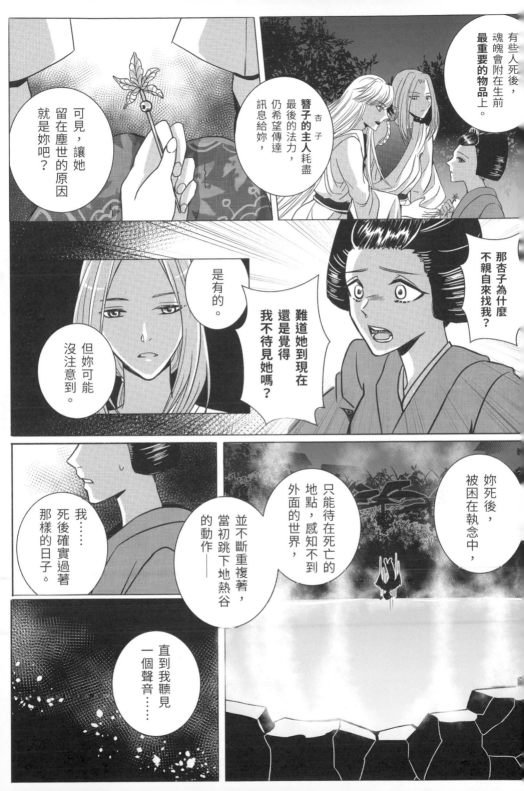

有些人死後，
魂魄會附在生前
最重要的物品上。

簪子的主人耗盡
最後的法力，
仍希望傳達
訊息給妳，

杏子

可見，讓她
留在塵世的原因
就是妳吧？

那杏子為什麼
不親自來找我？

難道她到現在
還是覺得
我不待見她嗎？

是有的。

但妳可能
沒注意到。

妳死後，
被困在執念中，

只能待在死亡
的地點，感知不
到外面的世界，

並不斷重複著，
當初跳下地熱谷
的動作——

我……
死後確實過著
那樣的日子。

直到我聽見
一個聲音……

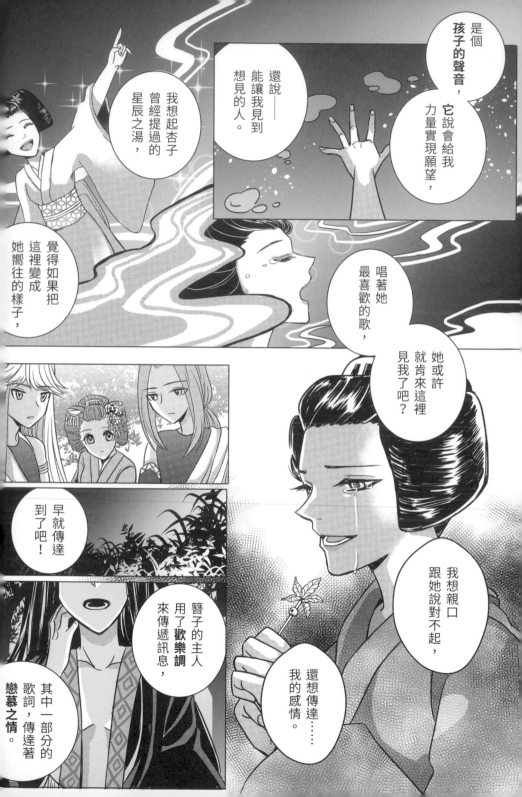

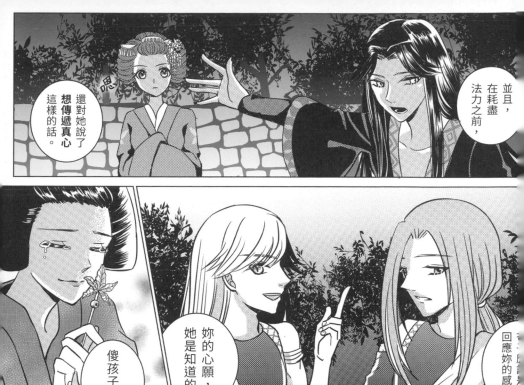

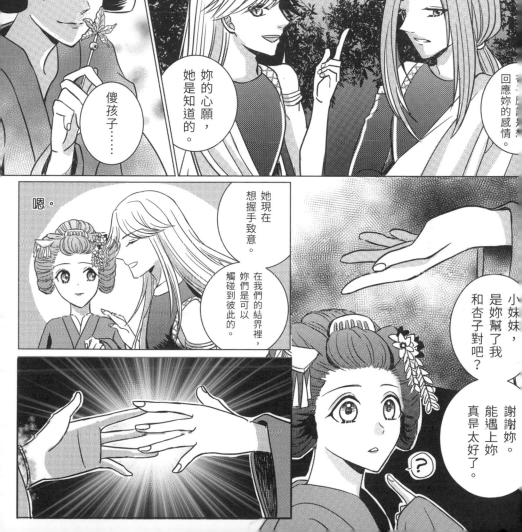

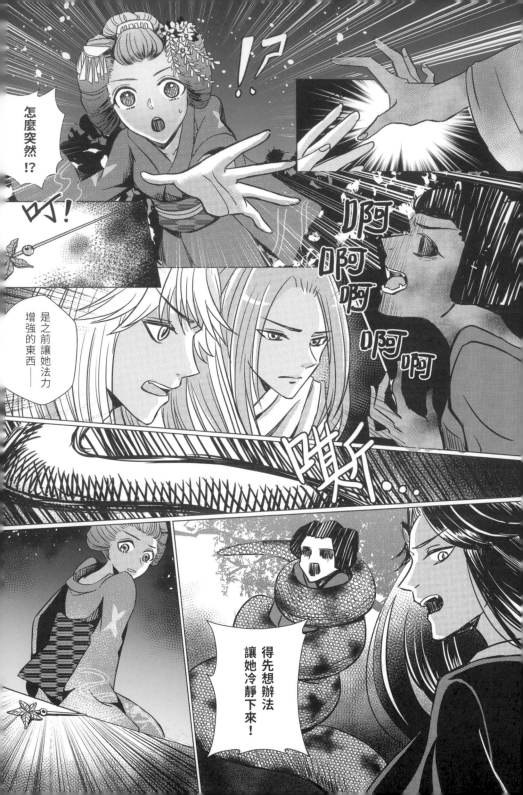

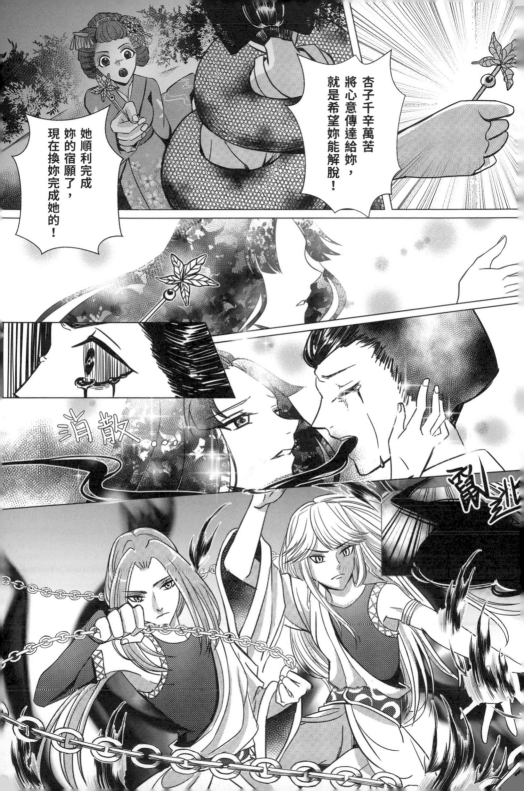

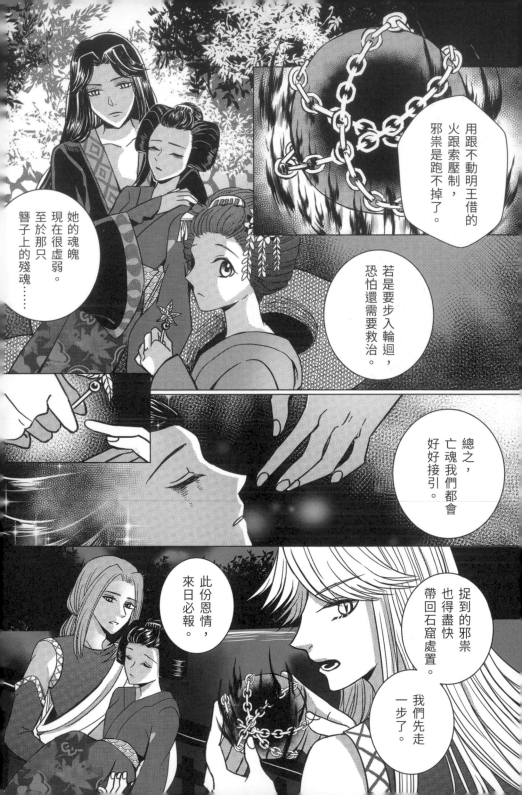

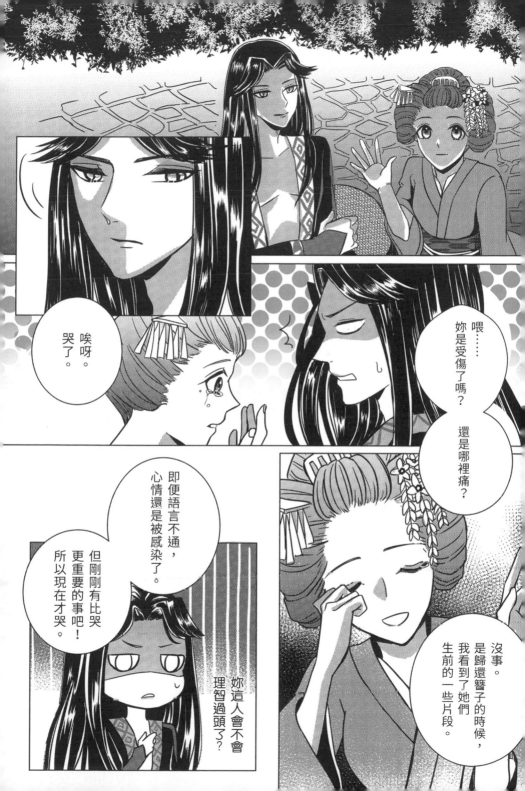

妳可以把這些也寫進紀錄裡。書記官。

好的。

我們快回去吧。

不知道春冬已經醒了沒……

嗯，用手刀。

他現在已經休息了吧？

你後來不是把他勸退了？

你……！

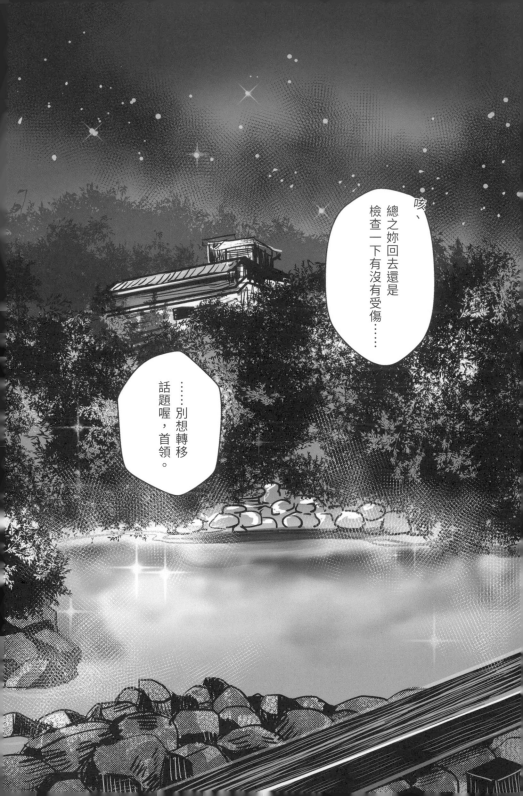

咳、總之妳回去還是檢查一下有沒有受傷……

……別想轉移話題喔，首領。

星辰隕落之時 （完）

有發現漫畫中隱藏的小玄機嗎？

人面魚

椅仔姑畫像

小彩蛋

背景的架子上，
左邊是山蛸公仔，
右邊是燈猴造型燈！

今天一個人顧民宿，辛苦妳了。

不會。沐哥呢？有什麼發

《唯妖論》

一對石獅紙鎮

圖畫裡是
蛇郎君與三娘

後記

大家好我是知岸。
謝謝看到這邊的你。

因為我話很多，
所以接下來的字也會很多喔。

這個故事會誕生，
是因為受奇異果邀請
進行「臺灣妖怪漫畫」
的創作案。
（感謝文化部的漫畫補助）

奇異果文創曾經
出版過許多臺灣
妖怪相關的書籍，

簡單來說，
就是妖怪
大手雲集的地方。

因此接到這個
創作案的時候，

非常戰戰兢兢！

原先的提案其實是
以大家比較熟知的
臺灣妖怪角色
為主體的故事，

但經過和編輯部
反覆討論及
調整大綱，
讓故事變成了
現在的樣子。

這次的故事是發生在新北投，

這裡文化歷史的景點非常密集，因此在這邊考察資料時相對方便。

除了健在的，還有沒落的。例如漫畫中反覆提到的星乃湯（逸邨飯店）。

當初在挖掘題材時，看到曾經的北投第一名湯，覺得名稱的由來很美。

可惜我知道這個地方時，它早就已經停止營業了。

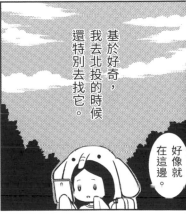

基於好奇，我去北投的時候還特別去找它。

好像就在這邊。

終於跟著 Google map 找到它的時候，我居然看著被雜草覆蓋的建築哭了……

後來回想起來也覺得眼淚來得有點莫名，或許是那瞬間真的跟這個地方起了某種共鳴吧？

這件事讓我非常想把星乃湯也畫進作品中，也是故事變成現在這版的起點。

這本書的設計有不少彩蛋，歸功於我怪怪的責編。

（責編表示：？）

責編大人

最後，希望大家除了閱讀漫畫之外，也能好好享受這本「書」的本身。

我超愛她想出的各種奇葩點子，雖然在修改意見突然開車這種事還是不忍直視。

至於開車是什麼意思請自己查囉～

用LINE討論時↓

總之我們就像玩瘋的小孩一樣，把故事的隱藏梗埋在漫畫正篇以外的地方，

我們都很期待，大家究竟能將整本書的內容閱讀到多少呢？

讓這些有趣的安排「實體書」的特質徹底的發揮。

請大家盡量把這本書吃乾抹淨吧！

特別感謝——

補助這部作品的文化部
對我諸多包容的奇異果文創
廖之韻總編、劉定綱總監
爆肝趕書的責編愛華
被我纏著問問題、超 nice 的
北投溫泉博物館文史志工們
創作期間支持我的家人
所有幫助過我和這部作品的親朋好友

半妖化
IN 人型時的服裝

參考資料

《戀戀北投溫泉》洪德仁編著／玉山社出版
《台灣的古地圖─日治時期》李欽賢著，金炫辰繪／遠足文化出版
《日治台灣生活史──日本女人在台灣》竹中信子著，曾淑卿譯／時報出版
北投虹燁工作室部落格／https://blog.xuite.net/yeh.zi59/twblog

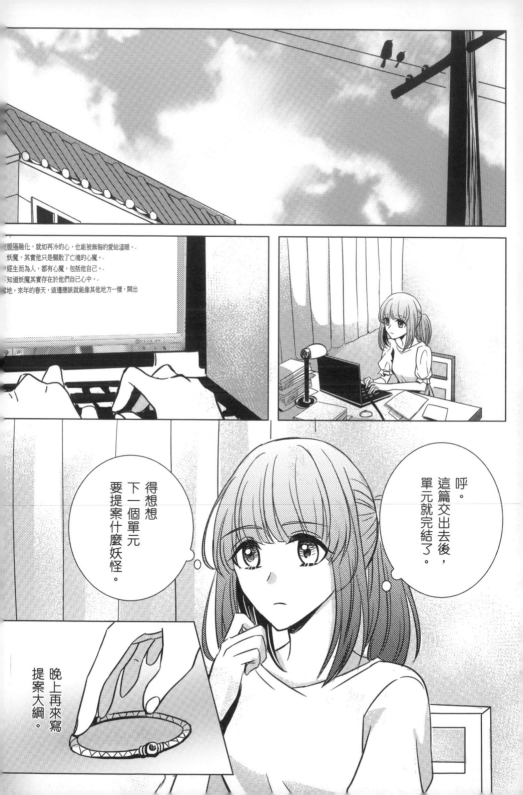

暖陽融化，就如再冷的心，也能被無悔的愛給溫暖。

妖魔，其實他只是驅散了亡魂的心魔。

經生而為人，都有心魔，包括他自己。

知道妖魔其實存在於他們自己心中。

地，來年的春天，這邊應該就能像其他地方一樣，開出

呼。
這篇交出去後，
單元就完結了。

得想想
下一個單元
要提案什麼妖怪。

晚上再來寫
提案大綱。

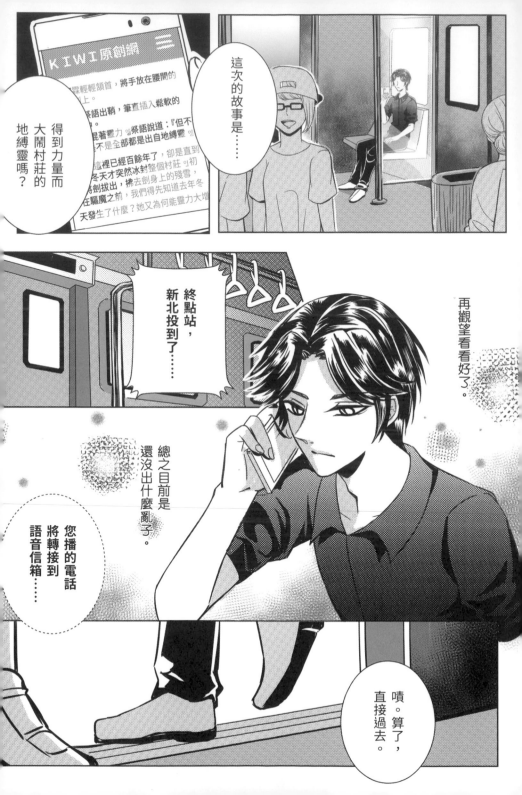

迷漫畫 001

妖怪絮語

作者｜知岸
排版設計｜ Akira Chou
執行編輯｜周愛華

初版｜ 2020 年 01 月 31 日

發行人暨總編輯｜廖之韻
創意總監｜劉定綱

ISBN ｜ 978-986-98561-0-2
定價｜新台幣 250 元

法律顧問｜林傳哲律師 / 昱昌律師事務所

出版｜奇異果文創事業有限公司
地址｜台北市大安區羅斯福路三段 193 號 7 樓
電話｜（02）23684068
傳真｜（02）23685303
網址｜ www.facebook.com/kiwifruitstudio
電子信箱｜ yun2305@ms61.hinet.net

總經銷｜紅螞蟻圖書有限公司
地址｜台北市內湖區舊宗路二段 121 巷 19 號
電話｜（02）27953656
傳真｜（02）27954100
網址｜ http://www.e-redant.com

印刷｜永光彩色印刷股份有限公司
地址｜新北市中和區建三路 9 號
電話｜（02）22237072

版權所有 · 翻印必究
Printed in Taiwan

本書獲
文化部原創漫畫內容開發
與跨業發展及行銷補助